AI配音全面应用

录音剪辑+字变音频+声音变字+歌曲制作

李 敏 ◎ 编著

清华大学出版社
北京

内 容 简 介

本书是一本为声音创作者量身打造的配音指南,从基础的录音剪辑到复杂的音乐制作,全面覆盖AI配音的核心技能,书中内容由浅入深,逐步引导读者精通AI配音技术。

本书的主要内容如下。

技能覆盖:本书共包含11章专题＋130多个知识点,详细介绍了音频录制、剪辑修音、降噪变声、人声分离、手机AI配音、AI音色克隆、AI虚拟播音、AI场景音模拟、AI文字转语音、AI语音转文字、AI智能配乐以及AI音乐制作等内容。

实战案例:包含110多个实战案例,涵盖新闻、动画、广播电台、有声读物等多场景应用。

教学视频:提供210多分钟的教学视频,扫码即学,确保学习直观高效、方便易懂。

资源支持:提供400多个素材效果文件,以及10多款AI配音软件安装指南,丰富你的创作工具箱。

适用人群:适用于音频爱好者、专业配音员、视频制作者、游戏开发者及AI技术爱好者,还可作为相关培训机构、职业院校的参考教材。

通过对本书的系统学习,无论你是个人爱好者还是专业人士,都能创作出专业级的声音作品,游刃有余地应对各种场景。快来开启你的AI配音之旅,创造属于你的声音传奇!

本书封面贴有清华大学出版社防伪标签,无标签者不得销售。
版权所有,侵权必究。举报:010-62782989,beiqinquan@tup.tsinghua.edu.cn。

图书在版编目(CIP)数据

AI配音全面应用:录音剪辑+字变音频+声音变字+歌曲制作 / 李敏编著.
北京:清华大学出版社, 2025.5. -- ISBN 978-7-302-68822-8
Ⅰ.J618.9-39
中国国家版本馆CIP数据核字第2025WK0508号

责任编辑:韩宜波
封面设计:杨玉兰
责任校对:翟维维
责任印制:沈　露

出版发行:清华大学出版社
　　网　　址:https://www.tup.com.cn,https://www.wqxuetang.com
　　地　　址:北京清华大学学研大厦A座　　　邮　　编:100084
　　社 总 机:010-83470000　　　　　　　　邮　　购:010-62786544
　　投稿与读者服务:010-62776969,c-service@tup.tsinghua.edu.cn
　　质量反馈:010-62772015,zhiliang@tup.tsinghua.edu.cn
印 装 者:三河市铭诚印务有限公司
经　　销:全国新华书店
开　　本:190mm×260mm　　　印　　张:14　　　字　　数:346千字
版　　次:2025年6月第1版　　　印　　次:2025年6月第1次印刷
定　　价:79.80元

产品编号:106725-01

前　言

写作驱动

亲爱的读者，欢迎来到《AI配音全面应用：录音剪辑＋字变音频＋声音变字＋歌曲制作》的世界。在这个数字化时代，声音的力量无处不在，而AI配音技术正是赋予声音以无限可能的魔法。无论你是音频制作的新手，还是希望提升技能的专业人士，本书都将成为你探索声音奥秘的指南。

学习本书，掌握一门实用的技术，提升自身的能力，有助于发扬我国科技兴邦、实干兴邦的精神。作为一本全面而深入的自学教程，本书不仅涵盖了AI配音的基础知识，还通过110多个实战案例，手把手教你如何将理论应用到实践中。从录音剪辑到音乐制作，每一个环节都经过精心设计，确保你能快速上手，创作出令人印象深刻的音频作品。

本书特色

1. 创新技术全覆盖： 深入探索AI配音的前沿技术，确保你的声音创作始终走在时代前列。

2. 软件安装无忧： 提供10多款AI配音软件安装指南，让你轻松入门，无须担心技术障碍。

3. 行业专家亲授： 30多位专家实战技巧和经验分享，让你站在巨人的肩膀上，看得更远。

4. 实战案例丰富： 超过110个精心挑选的实战案例，让你在实践中学习，在学习中实践，技能提升水到渠成。

5. 视频演示生动： 210多分钟带语音讲解的视频，让你的学习体验如同观看电影，轻松而直观。

6. 素材库庞大： 400多个素材效果文件，为你的创作提供无限灵感，让你的声音作品更加丰富多彩。

7. 全程图解易懂： 640多张图解，将复杂的概念和操作步骤变得简单易懂，让学习过程充满乐趣。

8. 资源获取便捷： 通过扫描二维码，轻松获取书中案例的素材、效果、视频以及赠送资源，让你的学习之路更加顺畅。

特别提醒

1. 版本更新： 本书在编写过程中，基于当前各种AI配音工具和软件的界面截取的实际操作图片，但本书从编辑到出版期间，这些工具的功能和界面可能会有所变动，读者可在阅读时，根据书中的思路，举一反三地进行学习。其中，剪映电脑版为5.9.0版、剪映手机版为14.0.0版、Audition为2024版。

2. **关于会员功能：** 剪映、番茄配音、Suno 等软件中的 AI 功能和语音包，需要开通会员才能使用，虽然部分功能可以免费试用几次，但要想无限次使用，则需开通会员功能。对于 AI 配音的深度用户，建议开通会员，以便使用更多功能并获得更丰富的体验。

3. **提示词的使用：** 通过 AI 技术生成音乐时，即使使用相同的文字描述和操作指令，AI 每次生成的音乐也可能会有所不同。因此，在通过本书进行学习时，请读者注意实践操作的重要性。

4. **版权与安全问题：** 在进行创作时，需注意版权问题，尊重他人的知识产权。同时，读者还需注意安全问题，遵循相关法律法规和安全规范，确保作品的安全性和合法性。

© 版权声明

本书及附送的资源文件所采用的应用程序、模型、插件等，均为所属公司、网站或个人所有。本书引用仅为说明（教学）之用，绝无侵权之意，特此声明。

© 资源获取

本书提供了大量技能实例的素材文件、效果文件以及视频文件，同时还赠送 DeepSeek 最新技巧总结，即梦、可灵、海螺 AI 短视频制作教程，DeepSeek + 即梦、DeepSeek + 剪映一键生成教学视频，Sora 部署视频生成实战，扫一扫下面的二维码，推送到自己的邮箱后下载获取。

素材

效果、视频

赠送资源

本书作者

本书由甘肃财贸职业学院的李敏编写，刘敏华、向小红等人提供素材和拍摄帮助，在此表示感谢。由于作者水平有限，书中难免存在疏漏和欠妥之处，恳请广大读者批评指正。

编　者

目 录

第 1 章　掌握音频录制技巧 ………… 1

1.1　基础概论：了解 AI 配音 …………… 2
- 1.1.1　概论 1：AI 配音的定义与发展 …… 2
- 1.1.2　概论 2：AI 配音的关键技术 ……… 3
- 1.1.3　概论 3：AI 配音的应用场景 ……… 3
- 1.1.4　概论 4：AI 配音与传统配音的比较 …… 4

1.2　录音环境：搭建与优化 …………… 5
- 1.2.1　搭建：专业录音环境 ……………… 6
- 1.2.2　优化：提升录音质量 ……………… 7

1.3　录音工具：常用的 10 个工具 …… 10
- 1.3.1　工具 1：手机自带录音机 ………… 10
- 1.3.2　工具 2：华为手机备忘录 ………… 11
- 1.3.3　工具 3：输入法 App ……………… 11
- 1.3.4　工具 4：录音笔 …………………… 12
- 1.3.5　工具 5：AI 语音鼠标 ……………… 13
- 1.3.6　工具 6：布谷鸟配音 ……………… 13
- 1.3.7　工具 7：Easy Voice Recorder …… 14
- 1.3.8　工具 8：迅捷录音 ………………… 15
- 1.3.9　工具 9：Adobe Audition ………… 16
- 1.3.10　工具 10：剪映 …………………… 17

1.4　单轨录音：录制单个音频 ………… 18
- 1.4.1　准备：设置音频录音输入设备 …… 18
- 1.4.2　录制 1：高清录制自己的声音 …… 19
- 1.4.3　录制 2：穿插录制录错的音频 …… 20

1.5　多轨录音：录制混合音频 ………… 21
- 1.5.1　录制 3：跟着背景音录制配音 …… 21
- 1.5.2　录制 4：跟着伴奏录制两人的歌声 … 23
- 1.5.3　录制 5：跟着短视频画面配音 …… 24
- 1.5.4　录制 6：继续之前没有录完的内容 … 27

第 2 章　AI 精细化剪辑音频 ………… 29

2.1　智能提取：用魔音工坊提取背景音与人声 …………………………… 30
- 2.1.1　提取 1：视频背景音 ……………… 30
- 2.1.2　提取 2：音频背景音 ……………… 31
- 2.1.3　提取 3：视频人声 ………………… 32
- 2.1.4　提取 4：音频人声 ………………… 34

2.2　人声分离：用剪映分离背景音与人声 … 35
- 2.2.1　分离 1：提取视频中的音频 ……… 35
- 2.2.2　分离 2：拆分视频中的音频 ……… 36
- 2.2.3　分离 3：仅保留人声 ……………… 37
- 2.2.4　分离 4：仅保留背景声 …………… 38

2.3　音频剪辑：裁剪错误音频 ………… 39
- 2.3.1　剪辑 1：剪切音频中录错的片段 … 39
- 2.3.2　剪辑 2：根据需要裁剪音频片段 … 40
- 2.3.3　剪辑 3：删除不需要的音频片段 … 41

2.4　智能修音：降噪变调处理 ………… 42
- 2.4.1　降噪 1：对杂音进行消除处理 …… 42
- 2.4.2　降噪 2：消除音频中的口水声 …… 44
- 2.4.3　降噪 3：对人声进行降噪处理 …… 46
- 2.4.4　变调 1：将女声变为男声音质 …… 48
- 2.4.5　变调 2：对声音进行变速升调 …… 50

2.4.6　修音1：对人声音量优化处理 ………… 51
2.4.7　修音2：说话时音乐自动变小 ………… 52

第3章　AI文字转语音技巧 ………… 55

3.1　智能设置1：编辑配音文本 ………… 56

3.1.1　编辑1：在文本中插入停顿 ………… 56
3.1.2　编辑2：设置文本局部变速 ………… 58
3.1.3　编辑3：选中词组设置连读 ………… 58
3.1.4　编辑4：选中文字点选发音 ………… 59
3.1.5　编辑5：智能检测多音字 ………… 61
3.1.6　编辑6：选中数字点选读法 ………… 62
3.1.7　编辑7：选中单词设置发音 ………… 63
3.1.8　编辑8：智能改写配音文本 ………… 64
3.1.9　编辑9：智能扩写配音文本 ………… 64
3.1.10　编辑10：智能缩写配音文本 ………… 65

3.2　智能设置2：编辑配音效果 ………… 67

3.2.1　编辑11：制作多人配音效果 ………… 67
3.2.2　编辑12：选中文本设置音效 ………… 70
3.2.3　编辑13：调整主播配音速度 ………… 71
3.2.4　编辑14：添加全局背景音乐 ………… 71

第4章　AI语音转文字技巧 ………… 73

4.1　文音同步：实时语音转文字 ………… 74

4.1.1　开启：实时记录 ………… 74
4.1.2　使用：小窗口模式 ………… 75

4.2　智能识别：将音视频文件转为文字 ………… 76

4.2.1　识别1：将本地音视频转为文字 ………… 76
4.2.2　识别2：将阿里云盘文件转为文字 ………… 79

4.3　回顾整理：查看转写内容 ………… 81

4.3.1　查看1：音字对应回听 ………… 82
4.3.2　查看2：搜索原文内容 ………… 82
4.3.3　查看3：智能查找与替换 ………… 83

4.3.4　整理1：编辑识别的原文 ………… 84
4.3.5　整理2：标记重点内容 ………… 85
4.3.6　整理3：摘取原文内容 ………… 87

第5章　AI智能变声魔法 ………… 89

5.1　智能变声：优化人物声音 ………… 90

5.1.1　变声1：将原声变得更加清晰 ………… 90
5.1.2　变声2：将原声变成低音音调 ………… 91
5.1.3　变声3：将原声变得更加沉稳 ………… 93
5.1.4　变声4：将原声变得更加明亮 ………… 94
5.1.5　变声5：将原声变得更有磁性 ………… 94
5.1.6　变声6：将原声变得更加柔和 ………… 95

5.2　音色变化：生成有趣的声音 ………… 96

5.2.1　变化1：生成"猴哥"的声音 ………… 96
5.2.2　变化2：生成"顾姐"的声音 ………… 97
5.2.3　变化3：生成"男生"的声音 ………… 98
5.2.4　变化4：生成"熊二"的声音 ………… 99

5.3　AI场景音：模拟声音氛围 ………… 100

5.3.1　模拟1：生成"电话"场景音 ………… 100
5.3.2　模拟2：生成"乡村大喇叭"场景音 ………… 101
5.3.3　模拟3：生成"对讲机"场景音 ………… 102
5.3.4　模拟4：生成"水下"场景音 ………… 103

第6章　手机配音创作技巧 ………… 105

6.1　应用场景：手机AI配音实际应用 ………… 106

6.1.1　场景1：生成影视解说配音 ………… 106
6.1.2　场景2：生成广告营销配音 ………… 107
6.1.3　场景3：生成小说推文配音 ………… 109
6.1.4　场景4：生成诗歌朗诵配音 ………… 110
6.1.5　场景5：生成卡通动漫配音 ………… 112
6.1.6　场景6：生成多人对话配音 ………… 113

6.2　情绪渲染：手机AI配音情感表达 ………… 115

6.2.1　配音1：表达生气情绪 ………… 115

目录

6.2.2 配音 2：表达轻松情绪………………… 116

6.3 配音剪辑：手机 AI 音频编辑流程…… 117

 6.3.1 剪辑 1：对配音进行变声………………… 117
 6.3.2 剪辑 2：拼接多个配音作品……………… 118
 6.3.3 剪辑 3：裁剪不需要的音频……………… 119
 6.3.4 剪辑 4：为配音加背景音乐……………… 119

第 7 章　克隆个人专属音色………… 121

7.1 克隆音色：使用剪映复制声音………… 122

 7.1.1 克隆 1：通过"音频"克隆声音…………… 122
 7.1.2 克隆 2：通过"文字"克隆声音…………… 124
 7.1.3 演示：在电脑中使用专属配音…………… 127

7.2 语音克隆：使用 So-VITS-SVC 翻唱音乐………………………………… 129

 7.2.1 流程 1：安装 Ultimate Vocal Remover … 129
 7.2.2 流程 2：分离人声与伴奏………………… 132
 7.2.3 流程 3：消除混响和声…………………… 134
 7.2.4 流程 4：准备自己的人声音频…………… 136
 7.2.5 流程 5：分割人声干声…………………… 137
 7.2.6 流程 6：训练数据模型…………………… 138
 7.2.7 流程 7：翻唱转换人声…………………… 143
 7.2.8 流程 8：合成翻唱伴奏…………………… 146

第 8 章　AI 数字人虚拟播音………… 147

8.1 播报驱动：两种数字人播报方式…… 148

 8.1.1 驱动 1：通过文本驱动播报……………… 148
 8.1.2 驱动 2：通过音频驱动播报……………… 151

8.2 场景音色：探索多样音色的运用…… 153

 8.2.1 场景 1：运用新闻资讯音色……………… 153
 8.2.2 场景 2：运用知识科普音色……………… 154
 8.2.3 场景 3：运用游戏动漫音色……………… 157

第 9 章　AI 生成配音乐曲…………… 159

9.1 AI 配乐 1：使用 BGM 猫生成乐曲… 160

 9.1.1 生成 1：根据风格生成视频配乐………… 160
 9.1.2 生成 2：根据场景生成视频配乐………… 161
 9.1.3 生成 3：根据心情生成视频配乐………… 162
 9.1.4 生成 4：根据创意生成片头音乐………… 163

9.2 AI 配乐 2：使用喜马拉雅匹配乐曲… 163

 9.2.1 匹配 1：一键生成全局配乐……………… 164
 9.2.2 匹配 2：一键生成头尾配乐……………… 166

9.3 AI 配乐 3：使用 StableAudio 生成乐曲… 167

 9.3.1 方式 1：输入提示词生成配乐…………… 167
 9.3.2 方式 2：通过提示库生成配乐…………… 170
 9.3.3 方式 3：上传歌曲样音生成配乐………… 171

第 10 章　AI 生成原创音乐………… 175

10.1 AI 音乐 1：使用 Voicemod 创作歌曲… 176

 10.1.1 创作 1：生成一首流行风格的歌曲…… 176
 10.1.2 创作 2：生成一首都市风格的歌曲…… 178
 10.1.3 创作 3：生成一首动感风格的歌曲…… 180

10.2 AI 音乐 2：使用 Suno 生成歌曲… 182

 10.2.1 生成 1：根据主题和风格生成有词的歌曲……………………………… 182
 10.2.2 生成 2：根据主题和风格生成纯音乐……………………………………… 184
 10.2.3 生成 3：随机生成歌词与音乐风格的歌曲…………………………………… 186
 10.2.4 生成 4：原创生成歌词与音乐风格的歌曲…………………………………… 189

10.3 AI 音乐 3：使用 Udio 生成歌曲…… 191

 10.3.1 生成 1：用随机生成的提示词创作歌曲…………………………………… 191

10.3.2 生成 2：自定义输入提示词
　　　　 生成歌曲 ·· 194
10.3.3 生成 3：自定义歌词生成歌曲 ········ 195
10.3.4 生成 4：生成乐器演奏纯音乐 ········ 196
10.3.5 生成 5：通过手动模式生成歌曲 ··· 196
10.3.6 生成 6：延伸音轨增加音乐时长 ··· 199

第 11 章　AI 配音综合案例 ············ 201

11.1　电商带货：《好物种草》 ··············· 202

11.2　广播电台：《悦读时光》 ··············· 206

11.3　小说推文：《书生策》 ·················· 210

第1章

掌握音频录制技巧

章前知识导读

本章将带领大家深入了解 AI 配音的各个方面,包括基础概论、录音环境、录音工具以及录音技巧等内容,从而帮助大家全面了解 AI 配音,并掌握音频录制技巧。这样,无论是在广告、影视、游戏还是其他多媒体项目中,都能够运用这些技巧创作出令人印象深刻的音频作品。

新手重点索引

- 基础概论:了解 AI 配音
- 录音工具:常用的 10 个工具
- 多轨录音:录制混合音频
- 录音环境:搭建与优化
- 单轨录音:录制单个音频

效果图片欣赏

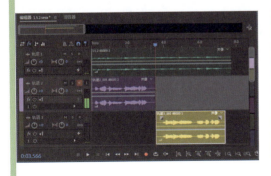

1.1 基础概论：了解 AI 配音

AI 配音作为一个颇具前景的领域，其背后蕴含着丰富的知识和技术。在深入探讨人工智能配音之前，首先需要了解 AI 配音的基础概论，包括 AI 配音的定义与发展、关键技术以及应用场景等内容，为探索 AI 配音的奥秘打下坚实的基础。

1.1.1 概论 1：AI 配音的定义与发展

AI 配音，作为人工智能领域的一个重要分支，正逐渐在日常生活中占据一席之地。简而言之，AI 配音即是通过人工智能技术，特别是其中的语音合成技术，将文字内容转化为近似真实人类发音的语音输出。这一过程不仅依赖于先进的算法和模型，还需要大量的语音数据来进行训练和优化，以达到更加自然、逼真的效果。

扫码看视频

AI 配音的发展历程充满创新和突破。我们见证了从最初的机械式语音到如今自然流畅、富有表现力的语音合成的巨大飞跃。早期，AI 配音的语音输出往往显得生硬、机械，缺乏真实感。但随着深度学习等 AI 技术的不断突破和进步，AI 配音的质量得到了显著提升。现在的 AI 配音系统已经能够模拟出多种不同风格、不同情感的语音，使配音效果更加生动和自然。

在 AI 配音的发展过程中，有几个关键的里程碑，如图 1-1 所示。

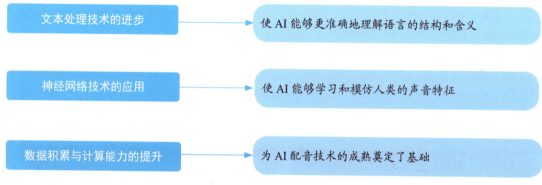

图 1-1 AI 配音发展里程碑

早期的语音合成技术（Text-to-Speech，TTS）系统主要注重将文字准确地转换为语音，而现在的 AI 配音服务则更加注重用户体验和个性化需求。通过引入自然语言处理、情感分析等技术，AI 配音系统能够更好地理解文本中的语义和情感，从而生成更加符合用户期望的语音输出。

AI 配音的发展不仅仅局限于技术的改进，还包括了其在各个领域的广泛应用。从智能助手和导航系统到有声读物和视频游戏，AI 配音正在逐渐渗透到我们生活的方方面面。随着技术的不断进步，未来 AI 配音有望在更多领域发挥作用，如个性化教育、辅助残障人士交流，以及在娱乐产业中创造新的角色和体验。

1.1.2 概论 2：AI 配音的关键技术

AI 配音的核心在于语音合成技术，这项技术依赖于一系列复杂的算法和模型，这些算法和模型共同协作，最终实现高质量的语音合成。下面向大家介绍 AI 配音的几个关键技术，如图 1-2 所示。

扫码看视频

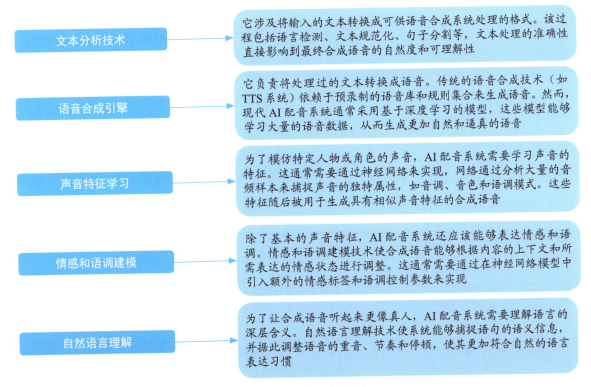

图 1-2　AI 配音的关键技术

AI 配音的关键技术涵盖了从文本处理到语音合成的全过程，每一项技术都在不断提高合成语音的质量和表现力。随着研究的深入和技术的进步，未来的 AI 配音系统将提供更加丰富、细腻和个性化的语音体验。

1.1.3 概论 3：AI 配音的应用场景

AI 配音技术因其高效、灵活和成本效益高的特点，已经被广泛应用于多个领域，极大地丰富了我们的生活和工作。以下是一些 AI 配音的主要应用场景，如图 1-3 所示。

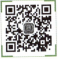
扫码看视频

图 1-3　AI 配音的主要应用场景

随着技术的不断进步，AI 配音的应用场景将更加多样化和个性化。未来，AI 配音技术将在更多创新领域得到应用，为我们的工作和生活带来更多便利和乐趣。

1.1.4　概论 4：AI 配音与传统配音的比较

AI 配音与传统配音在多个方面存在显著差异，这些差异影响了它们在不同应用场景中的选择和效果。以下是 AI 配音与传统配音在几个关键方面的比较。

1. 成本

传统配音通常需要聘请专业的配音演员，这可能需要较高的费用，包括演员的薪酬、录音棚租赁以及设备使用等。相比之下，AI 配音可以大幅降低成本，因为它主要涉及的是算法开发和维护费用，一旦开发完成，生成语音的成本极低。

2. 时间效率

传统配音需要安排录音时间进行实际录音，并可能需要多次尝试才能获得最佳效果。AI 配音则可以快速生成语音，只需输入文本即可立即输出，极大地提高了工作效率。

3. 灵活性和可定制性

AI 配音允许用户通过软件调整语音的多种属性，如语速、音调、音量和情感色彩，从而实现高度的定制化。传统配音虽然也可以定制，但通常需要配音演员重新录制，这可能需要额外的时间和成本。

4. 表达力和情感传递

传统配音由真人完成，他们能够根据情感和上下文的需要灵活调整语调和表达方式，传递更为丰富和细腻的情感。AI 配音虽然技术不断进步，但在情感表达的自然度和细微差别上仍然面临挑战。

5. 后期编辑和修改

AI 配音的文本到语音转换过程可以通过简单的文本编辑进行调整，修改起来非常方便。而传统配音的修改可能需要重新录制，这不仅耗时而且可能会增加额外费用。

6. 创新应用

AI 配音技术可以用于创造传统配音难以实现的应用，如模仿特定人物的声音、生成多种语言的语音，或者为大量文本内容快速生成语音。

7. 可访问性

AI 配音可以为用户提供随时可用的服务，不受地理位置和时间的限制，这对于需要快速响应的业务尤其重要。

8. 个性化

AI 配音可以为个人用户创建个性化的声音，这是传统配音难以实现的。

尽管 AI 配音在成本、效率和可定制性方面具有优势，但传统配音在情感表达和人类演员的不可替代性方面仍然占有一席之地。两种配音方式各有优势，它们可以根据不同的应用需求和预算进行选择。随着技术的发展，我们可以预见 AI 配音将不断进步，而传统配音也将找到与 AI 技术相结合的新方式，共同推动配音行业的发展。

1.2 录音环境：搭建与优化

在 AI 配音或任何形式的声音制作中，录音环境的搭建与优化是至关重要的。一个良好的录音环境可以显著提升音频质量，减少不必要的噪声干扰，并帮助创作者更专注于内容的创作。本节将向大家介绍录音环境的搭建与优化方面的知识。

1.2.1 搭建：专业录音环境

扫码看视频

构建一个专业的录音环境是确保录音质量的第一步。无论是为了 AI 配音、音乐制作还是播客录制，一个良好的录音环境可以显著提升音频的专业度和清晰度。以下是搭建专业录音环境的详细步骤。

1. 选址与空间设计

选择一个远离噪音源的房间，最好是在建筑的内部，远离街道和邻居。房间的形状应避免平行墙面，以减少声音反射造成的回声。不规则形状或有特殊设计的房间可以更好地分散声波，减少驻波。

2. 声学处理

专业的录音环境需要良好的声学处理，以控制声音的反射和吸收，包括使用吸音材料覆盖墙壁、地板和天花板，以及使用扩散器来分散声波，避免声音聚焦。

3. 隔音

为了隔离外界噪声，录音室需要具备一定的隔音能力，可以通过在墙壁、门窗上安装隔音材料来实现，专业的隔音门和双层或三层隔音窗户可以有效隔绝外界噪声。

4. 麦克风与录音设备

选择高质量的麦克风和录音设备是获得专业录音效果的关键。根据录音的需求，可能需要不同类型的麦克风，如动圈麦克风、电容麦克风，这两款麦克风用来录音、直播都是不错的选择，其区别及各自的优点、缺点如图 1-4 所示。

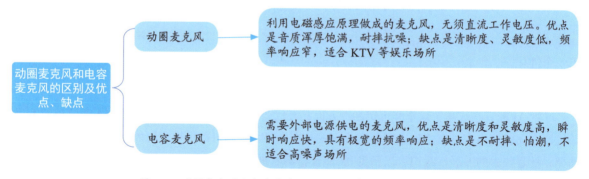

图 1-4　动圈麦克风和电容麦克风的区别及各自的优点、缺点

从我们使用的角度出发，两者最主要的区别是灵敏度的不同，电容麦克风比动圈麦克风更灵敏，这就意味着电容麦克风能够收集到更多的声音细节。如果是在室内，选择清晰度和灵敏度更高、响应更快的电容麦克风为佳；如果是在室外，则选择耐摔、抗噪能力较好的动圈麦克风更为合适。

5. 监听系统

专业的监听扬声器或耳机可以帮助你准确判断录音效果。监听系统应能够提供平坦的频率响应，

以便真实地再现录音内容。

6. 声学家具

录音室内的家具也会影响声音的反射和吸收。选择具有良好吸音性能的家具，如厚重的窗帘、书架或软垫座椅。

7. 电源管理

确保录音室有稳定且无干扰的电源供应。使用电源滤波器和隔离变压器可以减少电噪声对录音的影响。

8. 温度与湿度控制

录音室的温度和湿度应保持在适宜范围内。过高或过低的湿度都会影响录音设备的性能和录音质量。

9. 照明

良好的照明对于长时间的录音工作是必要的。选择柔和且不产生过多热量的照明设备，避免影响录音环境。

10. 通风与空气净化

良好的通风和空气净化系统可以保持录音室内空气的新鲜，避免异味和灰尘对录音质量的影响。

11. 后期维护

定期检查和维护录音环境，包括清洁麦克风、更换吸音材料、检查隔音效果等，以确保录音室始终保持最佳状态。

通过上述步骤，可以搭建一个专业的录音环境，为高质量的录音工作提供坚实的基础。因此，一个良好的录音环境是制作专业级音频内容的前提。

1.2.2 优化：提升录音质量

在搭建了基本的录音环境之后，进一步的优化措施对于提升录音质量至关重要。以下是一些关键的优化措施，旨在帮助大家获得更清晰、更专业的录音效果。

扫码看视频

1. 声学细节优化

对录音室的声学特性进行微调，比如调整吸音材料的分布，确保没有声音死角或者过度吸收的问题。使用声学测试工具来评估房间的频率响应和混响时间，并据此进行调整。

2. 借助话筒支架

在录制音频时，配音人员不可能长时间手持麦克风进行录音，不仅会双手疲累，还会使收音不稳定，影响采集到的音质。所以，这时候就需要用一个实用又方便的支架来进行固定和支撑，这样

能使配音人员解放双手。

在录制中我们可以使用的话筒支架主要有3种类型，包括立式话筒支架、桌面式话筒支架和悬臂式话筒支架。

立式话筒支架用途广泛，室内户外皆可使用，且可以根据需要调节支架高度，部件可以拆装折叠，不占地方，方便携带，如图1-5所示。

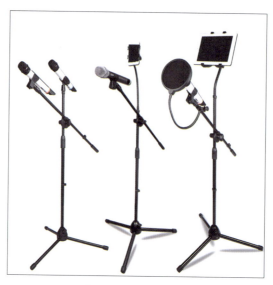

图1-5　立式话筒支架

桌面式话筒支架顾名思义是摆放在桌面上的支架，如图1-6所示。桌面式话筒支架价格便宜，摆放稳固耐用，可以上下调节高度固定收音角度，还可以自由安装防震架，即使带到户外也方便收纳携带。

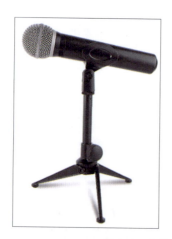

图1-6　桌面式话筒支架

悬臂式话筒支架是比较受欢迎的一款支架，许多主播都喜欢使用它。悬臂式话筒支架的承重力强，比桌面式话筒支架更加稳固耐用，并且角度多变，可以多方位调节高低、远近，也不会占据桌面空间，而且调整方便，适用于电容麦克风，如图1-7所示。

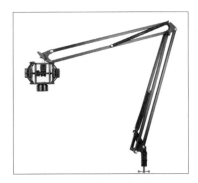

图 1-7 悬臂式话筒支架

3. 使用防风罩与防喷罩

防风罩一般采用高密度高弹性海绵制成，或者由人造毛制成，缩口设计防止松脱，顶端比侧面和根部稍薄，具有透气性，不影响音质，美观易用，可以减少户外录制时的风声，也能有效地预防疾病与细菌病毒的间接传播。

防喷罩是放置在主播与麦克风之间的，主要用来保护麦克风，防止因为讲话时将口水溅到麦克风的音头上，使麦克风受潮，同时还可以防止气流对音头振膜的冲击，减少爆破音的产生，并减弱主播的喷麦声。一旦录制中出现了喷麦声，后期是比较难消除的，会影响音频总体的平稳度。

一般防喷罩都是双层网膜设计，可以有效地避免喷麦声。图 1-8 所示为几款防喷罩的外形图。

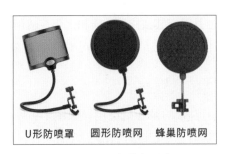

图 1-8 防喷罩外形图

4. 背景噪声控制

识别并消除可能的背景噪声源，如空调、电脑风扇等。使用噪声抑制软件可以减少某些类型的背景噪声，但硬件层面的噪声控制更为根本。

5. 录音设备维护

对录音设备进行定期的维护和校准，包括清洁接口、更新固件和软件，确保设备运行在最佳状态。

6. 动态处理

学习使用压缩器、限制器和门限等动态处理工具，以控制录音的动态范围，使录音更加均衡和清晰。

7. 均衡调整

使用均衡器来调整录音的频率特性，减少不需要的低频噪声或提升语音的清晰度。

8. 回声和混响控制

通过声学处理减少房间的回声和混响，确保录音的直接性和清晰度。

9. 后期制作技巧

掌握后期制作的技巧，如降噪、修复、混音等，可以显著提升录音的整体质量。

10. 持续学习

录音和音频制作是一个不断发展的领域，持续学习新的技术和方法，可以帮助你不断提升录音质量。通过以上这些优化措施，可以显著提升录音环境的录音质量，无论是用于 AI 配音、音乐制作还是其他音频项目，都能获得更加专业和满意的效果。记住，录音质量的提升是一个持续的过程，需要不断地评估、调整和改进。

1.3 录音工具：常用的 10 个工具

在音频制作和 AI 配音的过程中，选择合适的录音工具对于确保录音质量至关重要。本节将向大家介绍 10 款常用的录音工具，每款工具都有其独特的功能和优势，适用于不同的使用场景。从简单的语音记录到复杂的音频编辑，用户可以根据自己的需求选择合适的工具来提升录音和音频制作的质量。

1.3.1 工具 1：手机自带录音机

大多数现代智能手机都配备了自带的录音机应用，如图 1-9 所示。它们通常操作简单，易于访问，非常适合快速记录语音笔记或进行非正式的录音。虽然功能相对基础，但它们在紧急情况下或在没有专业设备可用时，提供了一个便捷的录音解决方案。

扫码看视频

图 1-9　手机自带的录音机应用

1.3.2 工具 2：华为手机备忘录

华为手机自带的备忘录中，提供了录音转文本功能，是华为设备内置的一项高效工具，它结合了录音和语音识别技术，使用户能够将语音备忘录转换成文本记录。这一功能对于需要快速记录会议、讲座、访谈或其他任何需要记录语音信息的场合都非常有用。

扫码看视频

用户可以在华为手机备忘录中，❶点击 🎤 按钮，轻松开始录音，录音功能支持高清晰度的音频捕捉，确保录制的语音清晰可辨；在录音过程中，❷华为手机备忘录可以实时将录制的语音转换成文字，这一实时转写功能基于华为先进的语音识别技术，能够以较高的准确率将语音信息转换成文本；录音结束后，❸备忘录中会同时显示录制的音频和转写的文本，如图 1-10 所示。

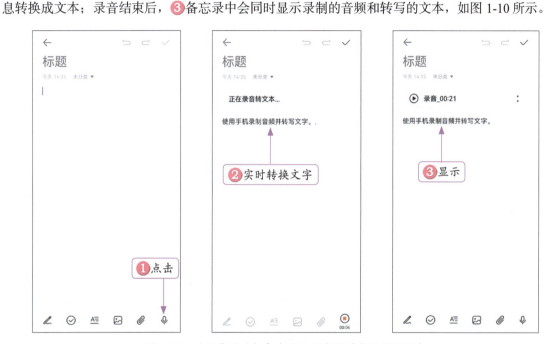

图 1-10 使用华为手机备忘录录制音频并实时转写文字

1.3.3 工具 3：输入法 App

现在很多输入法 App 都具备语音输入功能，如搜狗输入法、百度输入法等 APP，都是通过先进的语音识别技术，将用户的语音实时转换为文字的。用户只需在手机中展开输入法，❶长按语音输入键；进入语音输入面板，❷录制语音并实时转写文字，如图 1-11 所示，特别适合用来发送文字对话信息、记录会议内容、临时记录笔记以及撰写文档。此外，它还可以帮助那些更喜欢语音输入而不是打字的用户提高工作效率。

扫码看视频

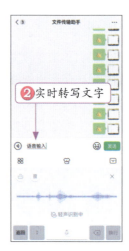

图 1-11 使用输入法 App 录制音频并实时转写文字

1.3.4 工具 4：录音笔

录音笔是一种专为高质量音频录制设计的便携式设备，它在采访、会议、讲座、课堂等场合中非常有用，其特性如图 1-12 所示。

扫码看视频

便携性	录音笔的小巧设计使其非常便于携带，用户可以轻松地将其放入口袋或包中，随时随地准备录音
辅助残障人士	录音笔通常配备有高质量的麦克风和音频处理芯片，能够捕捉清晰、高保真的声音
噪声抑制	许多录音笔具备噪声抑制功能，可以减少背景噪声的干扰，使主要声音更加突出
语音激活录音	此功能允许录音笔仅在检测到声音时开始录制，这有助于节省存储空间并减少无用录音的干扰
易于操作	录音笔通常设计有直观的用户界面，使开始和停止录音变得非常简单，有些甚至提供一键式操作
长时间的电池续航	现代录音笔提供较大的内置存储空间或支持扩展存储卡，允许用户录制数小时的音频而不必担心存储空间不足
安全性	一些录音笔提供加密功能，可以保护敏感的录音内容不被未授权用户访问

图 1-12 录音笔的特性

录音笔是记者、学生、研究人员和专业人士的重要工具，它通过提供清晰、可靠的音频录制，帮助用户准确记录和回顾重要信息。选择合适的录音笔，并掌握其使用技巧，可以显著提高录音的质量和效率。

1.3.5　工具 5：AI 语音鼠标

AI 语音鼠标是一种集成了人工智能技术的现代鼠标，它不仅具备传统鼠标的导航功能，还增加了语音识别和语音控制的能力。

图 1-13 所示为科大讯飞旗下的 AI 语音鼠标，能够实现语音转写文字、智能生成 PPT、AI 写作、问答、绘画以及字幕实时上屏等功能。

AI 语音鼠标是提高工作效率和便捷性的创新工具，尤其适合作家、记者、办公人员和任何需要快速文字输入的用户。

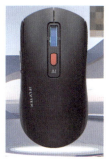

扫码看视频

图 1-13　科大讯飞旗下的 AI 语音鼠标

1.3.6　工具 6：布谷鸟配音

布谷鸟配音是一款专注于配音的软件，其界面如图 1-14 所示。用户可以通过这款软件进行单人配音、多人配音、音频转文字、视频转文字、视频转语音等操作。

扫码看视频

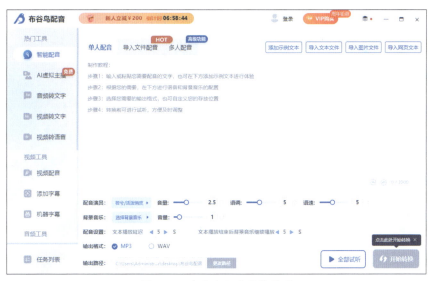

图 1-14　布谷鸟配音软件界面

布谷鸟配音软件提供了多种声音效果和背景音乐，允许用户录制自己的声音给视频配音，并进行个性化的调整，如图 1-15 所示。这款软件非常适合社交媒体内容创作者、播客制作者或任何想要为视频添加有趣配音的用户。

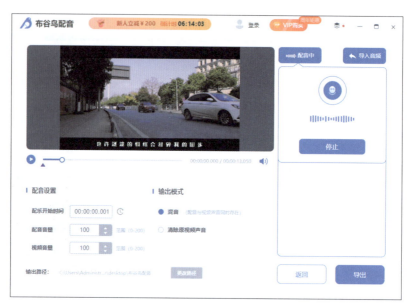

图 1-15　使用布谷鸟配音软件为视频配音

1.3.7　工具 7：Easy Voice Recorder

Easy Voice Recorder 是一款专为 Android 设备设计的录音应用，以其简单易用和高效的录音功能而受到用户的欢迎。它不仅支持高质量的音频录制，还提供了标记和分类录音的功能，使录音文件的管理更加高效。此外，它还支持录音的后期剪辑，为用户带来更多的灵活性。其特性和优势如图 1-16 所示。

扫码看视频

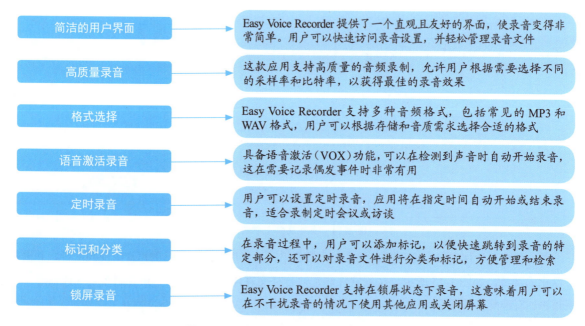

简洁的用户界面	Easy Voice Recorder 提供了一个直观且友好的界面，使录音变得非常简单。用户可以快速访问录音设置，并轻松管理录音文件
高质量录音	这款应用支持高质量的音频录制，允许用户根据需要选择不同的采样率和比特率，以获得最佳的录音效果
格式选择	Easy Voice Recorder 支持多种音频格式，包括常见的 MP3 和 WAV 格式，用户可以根据存储和音质需求选择合适的格式
语音激活录音	具备语音激活（VOX）功能，可以在检测到声音时自动开始录音，这在需要记录偶发事件时非常有用
定时录音	用户可以设置定时录音，应用将在指定时间自动开始或结束录音，适合录制定时会议或访谈
标记和分类	在录音过程中，用户可以添加标记，以便快速跳转到录音的特定部分，还可以对录音文件进行分类和标记，方便管理和检索
锁屏录音	Easy Voice Recorder 支持在锁屏状态下录音，这意味着用户可以在不干扰录音的情况下使用其他应用或关闭屏幕

图 1-16　Easy Voice Recorder 的特性和优势

1.3.8 工具 8：迅捷录音

迅捷录音是一款专为快速、高效录音设计的应用程序，它提供了一系列的功能，使用户能够在各种场景下轻松捕捉声音，其界面如图 1-17 所示。

扫码看视频

图 1-17　迅捷录音软件界面

迅捷录音具备电脑声音录制、外部声音录制以及悬浮窗快捷键录制三大功能，各功能的作用如图 1-18 所示。

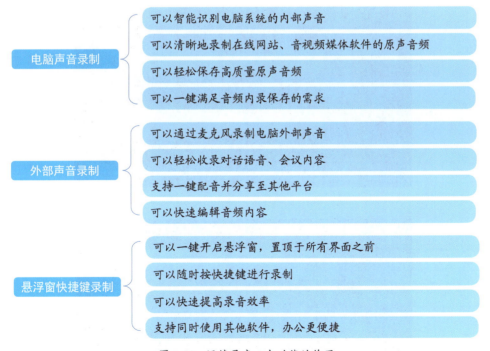

图 1-18　迅捷录音三大功能的作用

迅捷录音是为需要快速、可靠录音的用户设计的，可以用于商务会议记录、学校讲座记录、聊天通话录音、歌声音乐录制、在线音频保存以及视频解说录音等场景，其核心优势如图 1-19 所示。

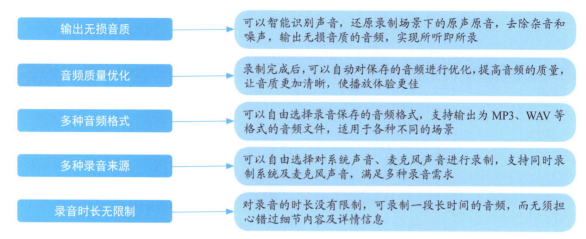

图 1-19 迅捷录音的核心优势

1.3.9 工具 9：Adobe Audition

Adobe Audition 是一款业界领先的音频编辑和录音软件，广泛用于广播、电影、游戏和音乐制作等领域。Adobe Audition 具有两个编辑器，分别是波形编辑器和多轨编辑器，其界面如图 1-20 所示。

扫码看视频

波形编辑器界面

多轨编辑器界面

图 1-20 波形编辑器界面和多轨编辑器界面

Adobe Audition 提供了高质量的录音功能和后期剪辑功能，其主要优势如图 1-21 所示。

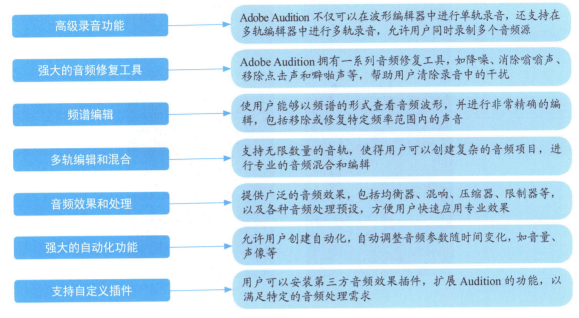

图 1-21　Adobe Audition 的主要优势

1.3.10　工具 10：剪映

剪映是一款流行的视频编辑软件，它不仅提供了视频剪辑的功能，还集成了音频编辑和录音工具，非常适合视频制作者和社交媒体内容创作者。剪映为用户提供了多个版本，有手机版，也有电脑版。使用剪映电脑版时，用户只需要在轨道面板的右上角单击"录音"按钮，即可开始录音，如图 1-22 所示。

图 1-22　在电脑版中单击"录音"按钮

使用剪映手机版时，❶在工具栏中点击"音频"按钮；进入二级工具栏，❷点击"录音"按钮，即可开始录音，如图 1-23 所示。

图 1-23 在手机版中点击"录音"按钮

剪映因其用户友好的界面和丰富的功能而受到广泛欢迎，尤其适合那些希望快速制作并分享视频内容的用户。无论是制作短片、Vlog、社交媒体视频还是进行商业宣传，剪映都能提供强大的支持。

剪映内置的录音功能，可以让用户直接在软件中录制旁白或解说，并将其添加到视频中。此外，剪映还支持将录制的语音转换为文字，这在制作字幕或自动生成视频字幕时非常有用。

1.4 单轨录音：录制单个音频

在 Adobe Audition 2024 波形编辑器中，用户可以对单个音乐文件或配音文件进行单独的录音操作。本节主要介绍在波形编辑器中录制单轨音频的操作方法，希望大家能够熟练掌握。

▶ 1.4.1 准备：设置音频录音输入设备

在 Adobe Audition 2024 中录制音频前，首先需要准备好麦克风，并将麦克风接入电脑，然后打开 Adobe Audition 2024 软件，选择"编辑"|"首选项"|"常规"命令，设置音频录音输入设备为接入的麦克风，才能录制声音，具体操作如下。

扫码看视频

STEP 01 打开 Adobe Audition 2024 软件，在菜单栏中选择"编辑"|"首选项"|"常规"命令，如图 1-24 所示。

STEP 02 弹出"首选项"对话框，在"音频硬件"选项卡中，展开"默认输入"下拉列表框，选择"麦克风 (Realtek High Definition Audio)"选项，如图 1-25 所示，单击"确定"按钮，即可设置音频录音输入设备为电脑接入的麦克风。

第 1 章 » 掌握音频录制技巧

图 1-24 选择"常规"命令

图 1-25 选择"麦克风 (Realtek High Definition Audio)"选项

1.4.2 录制 1：高清录制自己的声音

Adobe Audition 2024 波形编辑器提供了直观、易于使用的录音界面，在用户接入麦克风并设置好录音输入设备后，可以通过单击"录制"按钮 ，高清录制自己的声音，具体操作如下。

STEP 01 在 Adobe Audition 2024 中，按 Ctrl + Shift + N 组合键，弹出"新建音频文件"对话框，设置"文件名"和"采样率"参数，如图 1-26 所示。

STEP 02 单击"确定"按钮，即可新建一个空白音频文件，在"编辑器"窗口的下方，单击"录制"按钮●，如图 1-27 所示。

图 1-26 设置"文件名"和"采样率"参数

图 1-27 单击"录制"按钮

STEP 03 执行操作后，用户即可对着麦克风录制自己的声音，在录音过程中，❶"编辑器"窗口中将会显示录制的声音音波；❷单击"停止"按钮■或"录制"按钮●，如图 1-28 所示，即可完成录制操作。

图 1-28 单击"停止"按钮

1.4.3 录制 2：穿插录制录错的音频

如果用户在录制完成后，发现录制的内容有误，需要重新录制录错的部分音频，可以将之前录制的音频保存，保留录制成功的那一段，然后再穿插录制后半部分。下面以上一例录制的音频为例，介绍穿插录制录错的音频操作方法。

扫码看视频

STEP 01 在 Adobe Audition 2024 中，按 Ctrl + O 组合键，打开上一例保存的音频，选择需要重新录制的音频区间，如图 1-29 所示。

STEP 02 在选择的音频区间上，单击鼠标右键，在弹出的快捷菜单中选择"静音"命令，如图 1-30 所示。

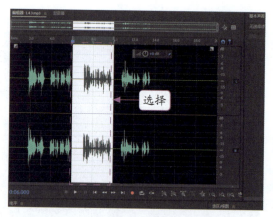

图 1-29 选择需要重新录制的音频区间

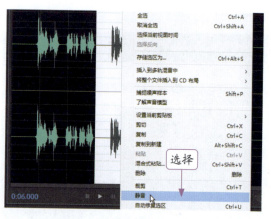

图 1-30 选择"静音"命令

STEP 03 执行操作后，即可将音频区间设置为静音，被设为静音后的音频区间不会显示任何音波，❶将时间线定位到需要进行穿插录音的起始位置；❷单击"编辑器"窗口下方的"录制"按钮，如图 1-31 所示。

STEP 04 执行操作后，即可开始进行穿插录音操作，重新录制音频，如图 1-32 所示。录制完成后，单击"停止"按钮，即可停止录制，选择后半段多余的静音片段，按 Delete 键将其删除。

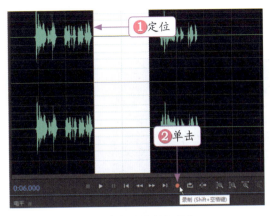
图 1-31　单击"录制"按钮

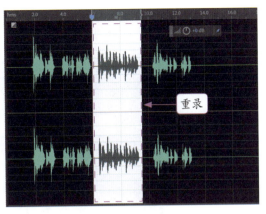
图 1-32　重新录制音频

1.5　多轨录音：录制混合音频

在 Adobe Audition 2024 的多轨编辑器中，用户可以录制多轨混音音频，这为音频制作提供了丰富的创意空间和专业级的制作工具。在多轨编辑器中，除了可以录制单个音频外，用户还可以同时使用多个音轨进行录制，无论是音乐制作、播客录制、配音工作，还是其他音频项目，多轨编辑器都能满足用户的需求。

1.5.1　录制 3：跟着背景音录制配音

在 Adobe Audition 2024 多轨编辑器中，用户可以在轨道 1 中插入一段背景音乐，然后在其他轨道中录制配音音频，这样听众听起来会比较有节奏感。单击指定轨道的"录制"按钮时，背景音乐轨道中的音乐会自动播放，只有被指定的轨道才会进行录制操作。最后在导出音频文件时，将两个轨道的声音同步导出，合成为一个新文件即可。下面介绍跟着背景音录制配音的操作方法。

STEP 01　在 Adobe Audition 2024 中，单击"多轨"按钮，新建一个多轨会话并切换至多轨编辑器，在轨道 1 中插入背景音乐，如图 1-33 所示。

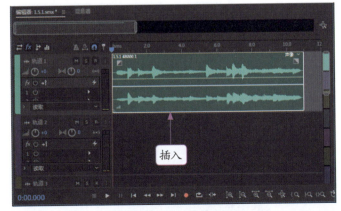
图 1-33　插入背景音乐

STEP 02 ❶单击轨道 2 中的"录制准备"按钮■，此时按钮会变成红色；❷单击"录制"按钮■，如图 1-34 所示。

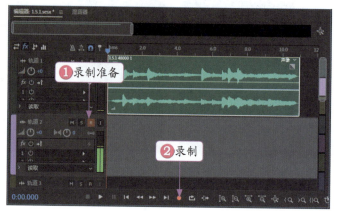

图 1-34　单击"录制"按钮

STEP 03 执行上述操作后，轨道 1 中的音乐会开始播放，与此同时，轨道 2 会开始同步录音，录制完成后，单击"停止"按钮■，即可在轨道 2 中显示录制的音频音波，如图 1-35 所示。

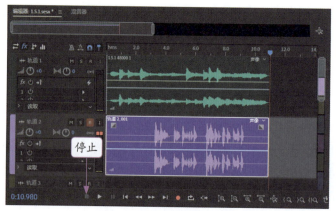

图 1-35　单击"停止"按钮

STEP 04 在菜单栏中选择"文件"|"导出"|"多轨混音"|"整个会话"命令，如图 1-36 所示。

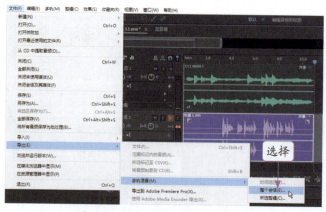

图 1-36　选择"整个会话"命令

STEP 05 弹出"导出多轨混音"对话框，❶设置"文件名""位置"和"格式"等参数；❷单击"确定"按钮，如图 1-37 所示，即可合成导出音频文件。

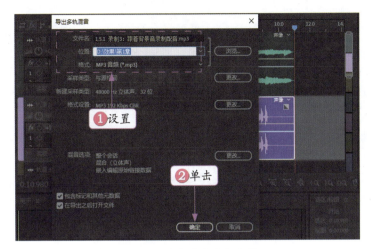

图 1-37　合成导出音频文件

1.5.2　录制 4：跟着伴奏录制两人的歌声

在 Adobe Audition 2024 多轨编辑器中，不仅可以录制自己的声音，还可以录制男女对唱的歌声。本实例中，轨道 1 为歌曲伴奏，轨道 2 为男歌声，轨道 3 为女歌声。下面介绍跟着伴奏录制两个人唱歌的操作方法。

扫码看视频

STEP 01 新建一个多轨会话，在轨道 1 中插入背景音乐，如图 1-38 所示。

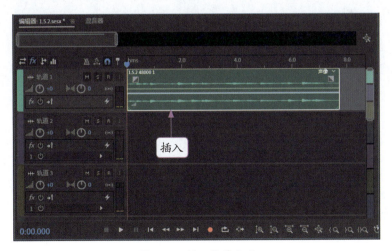

图 1-38　插入背景音乐

STEP 02 ❶单击轨道 2 中的"录制准备"按钮，此时按钮会变成红色；❷单击"录制"按钮，轨道 1 中开始播放伴奏，轨道 2 中开始同步录制男生唱歌的声音；❸单击"停止"按钮■，即可显示录制的男歌声音频文件；❹将时间线拖曳至男歌声音频结束的位置，如图 1-39 所示。

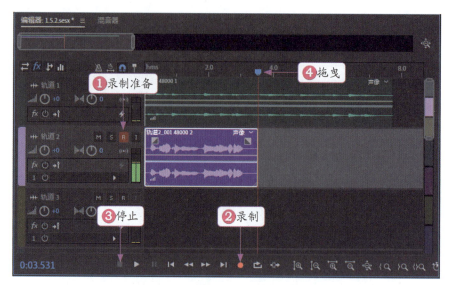

图 1-39 拖曳时间线的位置

STEP 03 ❶再次单击轨道 2 中的"录制准备"按钮 R，取消轨道 2 的录制状态；❷单击轨道 3 中的"录制准备"按钮 R，准备录制女歌声；❸单击"录制"按钮 ●，轨道 1 中开始播放伴奏，轨道 3 中开始同步录制女生唱歌的声音；❹单击"停止"按钮 ■，即可显示录制的女歌声音频文件，如图 1-40 所示。

图 1-40 显示录制的女歌声音频文件

1.5.3 录制 5：跟着短视频画面配音

为短视频画面配音、为微电影配音以及录制声音旁白等，是配音演员经常要做的事情。在 Adobe Audition 2024 多轨编辑器中，用户可以在轨道中导入视频，一边播放视频，一边根据视频中的画面或字幕进行配音，具体操作如下。

扫码看视频

STEP 01 ❶新建一个多轨会话；❷在"文件"面板中导入一个视频，如图 1-41 所示。

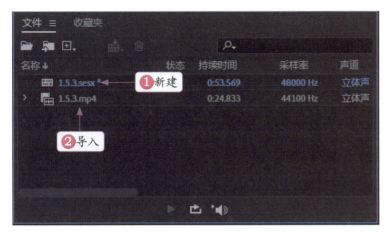

图 1-41　导入一个视频

STEP 02 将视频拖曳至多轨编辑器的轨道上，❶此时会显示一条"视频引用"轨道；❷在轨道 1 中会自动提取视频中的背景音频，如图 1-42 所示。

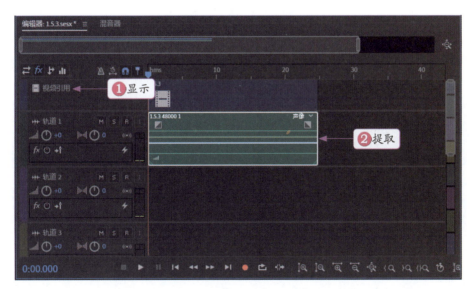

图 1-42　自动提取视频中的背景音频

STEP 03 单击编辑器中的"播放"按钮▶，在"视频"面板中，可以查看短视频画面效果，如图 1-43 所示。

图 1-43　查看短视频画面效果

STEP 04 ❶单击轨道 2 中的"录制准备"按钮■，准备录制视频配音；❷单击"录制"按钮■，即可开始录制声音，如图 1-44 所示。在录制过程中，主播可以一边查看"视频"面板中的短视频画面，一边录制视频配音。

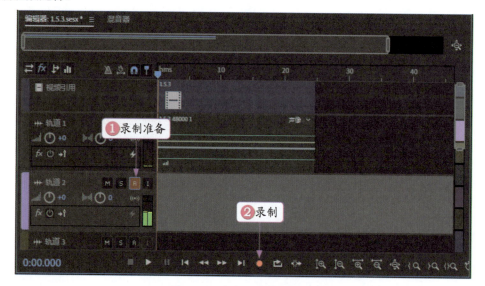

图 1-44　单击"录制"按钮

STEP 05 录制完成后，❶单击"停止"按钮■；❷轨道 2 中即可显示录制的配音文件，如图 1-45 所示。

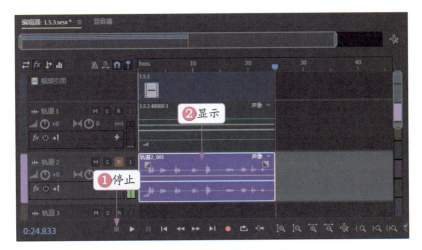

图 1-45 显示录制的配音文件

STEP 06 在轨道 1 面板中，删除原视频背景音频，❶重新添加一段背景音乐；❷设置"音量"为 -9，降低背景音乐的声音；❸在轨道 2 面板中设置"音量"为 +6，提高录制的人声，如图 1-46 所示。执行操作后，单击"播放"按钮▶，即可试听音频效果。

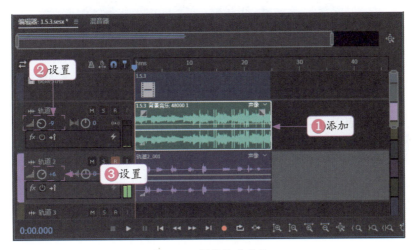

图 1-46 调整轨道音量

> ● 专家指点
>
> 　　将录制的人声和背景音乐混合导出，再通过其他视频剪辑软件（如剪映、Premiere 等），将视频与音频合成，即可获得一个完整的短视频。

1.5.4 录制 6：继续之前没有录完的内容

用户在录制与处理时间比较长的音频文件时，如果时间不充足，或者在录制过程中被意外打断，此时可以将音频分多次录制。下面介绍在 Audition 软件中继续录音的操作方法。

STEP 01 按 Ctrl + O 组合键，打开一个项目文件，如图 1-47 所示。

扫码看视频

图 1-47　打开一个项目文件

STEP 02 在轨道 1 中，将时间线定位到需要开始录制音频的位置（注意检查"录制准备"按钮 R 是否开启，需要开启后才能进行录音），准备录音，如图 1-48 所示。

图 1-48　定位时间线的位置

STEP 03 ❶单击"录制"按钮 ●，开始录制音频；❷待录制完成后单击"停止"按钮 ■，如图 1-49 所示，即可完成音频的录制操作。

图 1-49　单击"停止"按钮

第 2 章
AI 精细化剪辑音频

章前知识导读

随着人工智能技术的飞速发展，音频编辑领域迎来了革命性的变化。本章将向大家介绍 AI 精细化剪辑音频的魅力，包括智能提取背景音与人声、人声分离、音频剪辑和智能修音等技巧，帮助大家高效、精准地处理音频，无论是音乐制作、播客配音还是视频后期制作，都能运用自如，创作出高质量的作品。

新手重点索引

- 智能提取：用魔音工坊提取背景音与人声
- 人声分离：用剪映分离背景音与人声
- 音频剪辑：裁剪错误音频
- 智能修音：降噪变调处理

效果图片欣赏

2.1 智能提取：用魔音工坊提取背景音与人声

魔音工坊是一款集配音、音频处理、互动交流于一体的配音工具，凭借出色的语音处理技术，为用户提供了多样化的配音服务和高质量的语音合成效果。本节将通过魔音工坊向大家介绍提取视频背景音与人声、提取音频背景音与人声等处理方法。

2.1.1 提取1：视频背景音

魔音工坊为用户提供了"背景音处理"功能，用户只需要上传视频，即可轻松将视频中的背景音提取出来。下面介绍在魔音工坊网页版中提取视频背景音的操作方法。

STEP 01 进入魔音工坊官网，单击"背景音处理"按钮，如图2-1所示。

图2-1 单击"背景音处理"按钮

STEP 02 进入"背景音处理"页面，在"视频文件"选项卡中，单击"上传视频"按钮，如图2-2所示，上传一段视频素材。

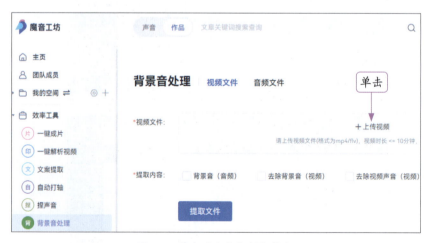

图2-2 单击"上传视频"按钮

STEP 03 ❶选中"背景音（音频）"复选框，默认输出音频文件格式为MP3；❷单击"提取文件"按钮，如图2-3所示。

STEP 04 稍等片刻，即可成功提取视频中的背景音，单击"下载"按钮，如图 2-4 所示，将提取的背景音下载保存。

图 2-3 单击"提取文件"按钮

图 2-4 单击"下载"按钮

2.1.2 提取 2：音频背景音

在魔音工坊网页版的"背景音处理"页面中，除了可以提取视频文件外，还可以提取音频文件中的背景音，将音频中的人声剔除。下面介绍提取音频背景音的操作方法。

扫码看视频

STEP 01 进入"背景音处理"页面，在"音频文件"选项卡中，单击"上传音频"按钮，如图 2-5 所示，上传一段音频素材。

图 2-5 单击"上传音频"按钮

STEP 02 ❶选中"背景音"复选框；❷选中 MP3 单选按钮；❸单击"提取文件"按钮，如图 2-6 所示。

图 2-6　单击"提取文件"按钮

STEP 03 稍等片刻，即可剔除音频中的人声，成功提取背景音，单击"下载"按钮，如图 2-7 所示，将提取的背景音下载保存。

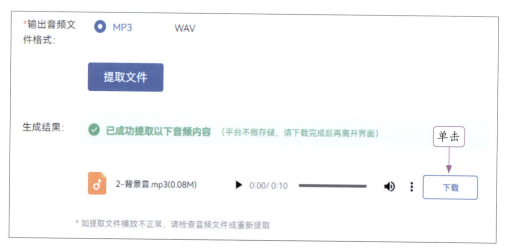

图 2-7　单击"下载"按钮

2.1.3　提取 3：视频人声

魔音工坊的"人声处理"功能具备强大的视频解析能力，可以准确提取视频文件中的人声音频。这对于需要制作无声音频剪辑、去除原声配音或提取原创音频的用户来说，无疑是一个极好的选择。下面介绍从视频中提取人声的方法。

扫码看视频

STEP 01 在魔音工坊左侧的导航栏中，❶选择"人声处理"选项，进入"人声处理"页面；❷在"视频文件"选项卡中单击"上传视频"按钮，如图 2-8 所示。

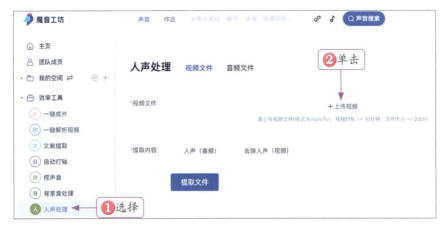

图 2-8　单击"上传视频"按钮

STEP 02　上传一段视频素材，❶选中"人声（音频）"复选框；❷选中 MP3 单选按钮；❸单击"提取文件"按钮，如图 2-9 所示。

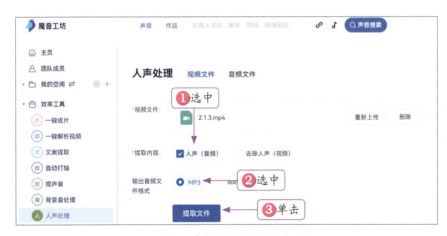

图 2-9　单击"提取文件"按钮

STEP 03　稍等片刻，即可剔除视频中的背景音，成功提取人声，单击"下载"按钮，如图 2-10 所示，将提取的人声音频下载保存。

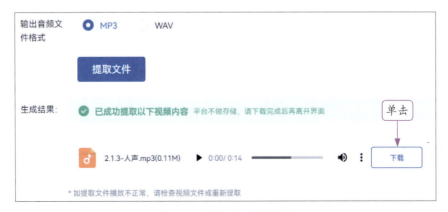

图 2-10　单击"下载"按钮

2.1.4 提取4：音频人声

除了处理视频文件，魔音工坊的"人声处理"功能还可以应用于音频文件。用户可以上传音频文件，轻松提取其中的人声。这对于想要分离人声和背景音乐，进行混音、制作 Remix 等操作的用户来说，是非常实用的。下面介绍从音频中提取人声的操作方法。

扫码看视频

STEP 01 进入魔音工坊"人声处理"页面，在"音频文件"选项卡中，单击"上传音频"按钮，如图 2-11 所示。

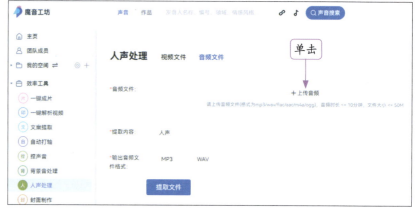

图 2-11　单击"上传音频"按钮

STEP 02 上传一段音频素材，❶选中"人声"复选框；❷选中 MP3 单选按钮；❸单击"提取文件"按钮，如图 2-12 所示。

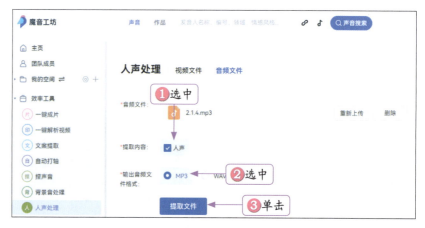

图 2-12　单击"提取文件"按钮

STEP 03 稍等片刻，即可剔除音频中的背景音，成功提取人声，单击"下载"按钮，如图 2-13 所示，将提取的人声音频下载保存。

图 2-13　单击"下载"按钮

2.2 人声分离：用剪映分离背景音与人声

在视频编辑领域，剪映剪辑软件凭借其强大的 AI 功能，为用户带来了诸多便利。不仅能够智能处理视频中的音频，还可以实现音频人声分离等功能，包括提取音频、分离音频、仅保留背景音以及仅保留人声等。本节将详细讲解剪映中 AI 人声分离方面的具体应用。

▶ 2.2.1 分离 1：提取视频中的音频

当我们在一个视频中听到好听的背景音乐时，可以将这个视频保存下来，然后通过剪映的"音频提取"功能将视频中的背景音乐提取出来，并应用到自己制作的视频上。下面介绍使用剪映从视频中提取音频的操作方法。

扫码看视频

STEP 01 打开剪映，在首页单击"开始创作"按钮，如图 2-14 所示。

STEP 02 进入剪辑界面，在"媒体"功能区中导入一段视频素材，单击视频素材右下角的"添加到轨道"按钮，如图 2-15 所示。

图 2-14 单击"开始创作"按钮

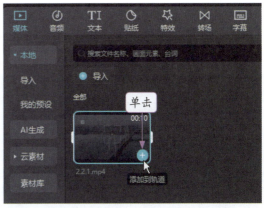

图 2-15 单击"添加到轨道"按钮

STEP 03 执行操作后，即可将视频添加到视频轨道中，如图 2-16 所示。

STEP 04 在"音频"功能区的"音频提取"选项卡中，单击"导入"按钮，如图 2-17 所示。

图 2-16 将视频添加到视频轨道中

图 2-17 单击"导入"按钮

STEP 05 弹出"请选择媒体资源"对话框，选择带有背景音乐的视频素材，如图2-18所示。

STEP 06 单击"打开"按钮，即可将视频中的音频提取出来，如图2-19所示。

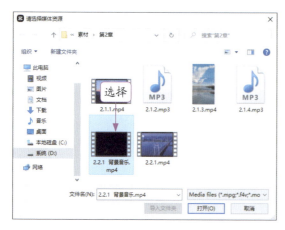
图2-18 选择带有背景音乐的视频素材

图2-19 将视频中的音频提取出来

STEP 07 将提取的音频拖曳至音频轨道上，作为视频的背景音乐，如图2-20所示，在"播放器"面板中单击▶按钮，预览视频效果。

STEP 08 单击界面右上角的"导出"按钮，如图2-21所示，将视频与音频合成导出为一个完整的视频。

图2-20 将音频拖曳至音频轨道上

图2-21 单击"导出"按钮

2.2.2 分离2：拆分视频中的音频

在剪辑视频的过程中，当需要删除或保留视频中的音频、单独剪辑视频或音频时，可以通过剪映的"分离音频"功能将视频中的音频分离出来。下面介绍使用剪映从视频中将背景音频拆分出来的操作方法。

扫码看视频

STEP 01 打开剪映，❶在视频轨道上添加一段视频素材；单击鼠标右键，❷在弹出的快捷菜单中选择"分离音频"命令，如图2-22所示。

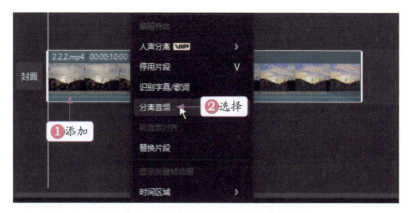

图 2-22 选择"分离音频"命令

STEP 02 执行上述操作后,即可将视频中的音频分离至音频轨道中,如图 2-23 所示。选择分离的音频,按 Delete 键可以将其删除。

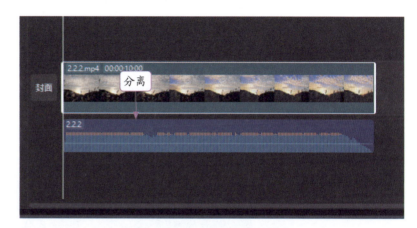

图 2-23 将视频中的音频分离

2.2.3 分离 3:仅保留人声

在进行视频剪辑时,如果视频中的音频同时有人声和背景声,通过剪映的 AI 功能,我们可以轻松地将音频中的背景声剔除,仅保留人声,从而让视频中的人声更加"干净",具体操作如下。

扫码看视频

STEP 01 打开剪映,在视频轨道上添加一段视频素材,如图 2-24 所示。

图 2-24 添加一段视频素材

STEP 02 在"音频"操作区中,选中"人声分离"复选框,下方为系统默认设置的"仅保留人声"选项,如图2-25所示。执行操作后,即可仅保留视频中的人声。

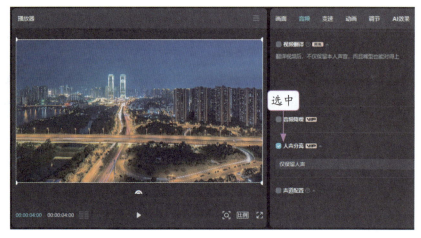

图2-25 选中"人声分离"复选框

2.2.4 分离4:仅保留背景声

在进行视频剪辑时,有时需要去掉人声,只保留背景音乐。通过剪映的AI功能,用户可以轻松地将人声部分剔除,只保留背景音乐,让视频更加和谐。下面介绍在剪映中仅保留视频背景音乐的操作方法。

扫码看视频

STEP 01 打开剪映,在视频轨道上添加一段视频素材,如图2-26所示。

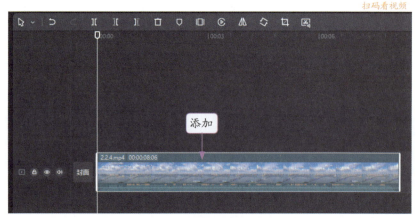

图2-26 添加一段视频素材

STEP 02 在"音频"操作区中,①选中"人声分离"复选框;②在下方的列表框中选择"仅保留背景声"选项,如图2-27所示。执行操作后,即可仅保留视频中的背景音乐。

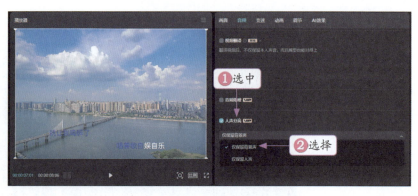

图2-27 选择"仅保留背景声"选项

2.3 音频剪辑：裁剪错误音频

Adobe Audition 2024 的音频裁剪功能是音频编辑领域中的佼佼者，无论是对于专业音频编辑人员还是业余爱好者，都能提供高效、专业的音频编辑体验。当大家需要单独裁剪音频时，可以利用 Adobe Audition 2024 来剪辑，在 Adobe Audition 2024 中可以精确选择音频的任意部分进行裁剪，还可以删除不需要的音频片段，本节将介绍在 Adobe Audition 2024 中裁剪错误音频的操作方法。

2.3.1 剪辑 1：剪切音频中录错的片段

在 Adobe Audition 2024 工作界面中，剪切音频是指将片段从音频文件中剪切出来，被剪切的音频片段可以粘贴至其他音频文件中进行应用。下面介绍剪切音乐片段的操作方法。

扫码看视频

STEP 01 按 Ctrl + O 组合键，打开一段音频素材，在"编辑器"窗口中选择需要剪切的音频片段，如图 2-28 所示。

图 2-28 选择需要剪切的音频片段

STEP 02 在菜单栏中，选择"编辑"|"剪切"命令，如图 2-29 所示。

图 2-29 选择"剪切"命令

STEP 03 执行操作后，即可剪切选择的音频片段，效果如图 2-30 所示。

图 2-30　剪切选择的音频片段

> **专家指点**
>
> 　　除了上述方法可以剪切选择的音频片段外，用户还可以按 Ctrl + X 组合键，快速对音频片段进行剪切操作。

2.3.2　剪辑 2：根据需要裁剪音频片段

在 Adobe Audition 2024 工作界面中，用户可以根据需要对音频片段进行裁剪操作，使制作的音频更加符合主播的需求。首先选择需要裁剪的音频片段，然后通过"裁剪"命令裁剪所选片段，具体操作如下。

扫码看视频

STEP 01 按 Ctrl + O 组合键，打开一段音频素材，在"编辑器"窗口中选择需要裁剪的音频片段，如图 2-31 所示。

图 2-31　选择需要裁剪的音频片段

STEP 02 在菜单栏中，选择"编辑"|"裁剪"命令，如图2-32所示。
STEP 03 执行操作后，即可裁剪选择的音频片段，如图2-33所示。

图2-32 选择"裁剪"命令　　　　图2-33 裁剪选择的音频片段

2.3.3 剪辑3：删除不需要的音频片段

在Adobe Audition 2024工作界面中，对于音乐中不喜欢的、不需要的音乐片段可以进行删除操作。下面介绍删除不需要的音频片段的操作方法。

STEP 01 按Ctrl＋O组合键，打开一段音频素材，在"编辑器"窗口中选择需要删除的音频片段，如图2-34所示。

图2-34 选择需要删除的音频片段

STEP 02 单击鼠标右键，在弹出的快捷菜单中选择"删除"命令，如图2-35所示。

图 2-35 选择"删除"命令

STEP 03 执行操作后，即可删除选择的音频片段，如图 2-36 所示。

图 2-36 删除选择的音频片段

2.4 智能修音：降噪变调处理

用户在进行有声书配音、翻唱音乐或者录制语音旁白的过程中，可以通过 Adobe Audition 2024 对音频进行后期处理，如杂音消除、人声降噪以及声效处理等。本节主要介绍利用 Adobe Audition 2024 进行智能修音的操作方法。

2.4.1 降噪 1：对杂音进行消除处理

在 Adobe Audition 2024 中，"杂音降噪器"可以侦测并删除无线麦克风、唱片和其他音源的杂音与爆裂声。当主播将语音旁白录制完成后，在播放的过程中如果觉得声音中有杂音或碎音，此时可以通过"杂音降噪器"对声音进行后期处理。下面介绍消除音频中的杂音与碎音的操作方法。

扫码看视频

STEP 01 按 Ctrl + O 组合键，打开一段音频素材，如图 2-37 所示。

图 2-37 打开一段音频素材

STEP 02 在菜单栏中选择"效果"|"诊断"|"杂音降噪器（处理）"命令，如图 2-38 所示。

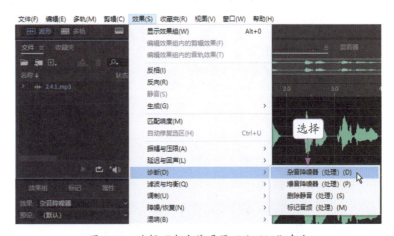

图 2-38 选择"杂音降噪器（处理）"命令

STEP 03 执行操作后，弹出"诊断"面板，❶单击"扫描"按钮，扫描音频中的杂音；❷在面板底部会提示检测到的问题个数，如图 2-39 所示。

STEP 04 ❶单击"全部修复"按钮；❷面板底部会提示已修复的问题个数，如图 2-40 所示。

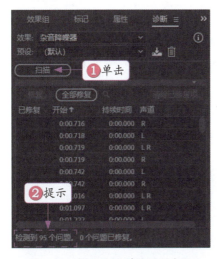

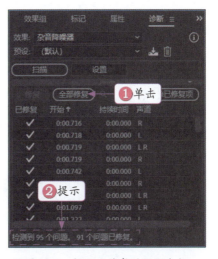

图 2-39 提示检测到的问题个数　　图 2-40 提示已修复的问题个数

STEP 05 ❶单击"清除已修复项"按钮,清除已修复的问题;❷面板下方提示还有一些声音问题未修复;❸单击"全部修复"按钮,如图2-41所示。

STEP 06 执行操作后,即可完成所有杂音问题的修复操作,如图2-42所示。

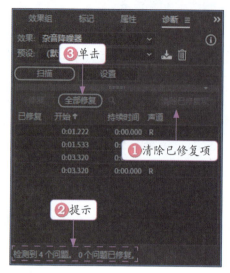
图 2-41　单击"全部修复"按钮

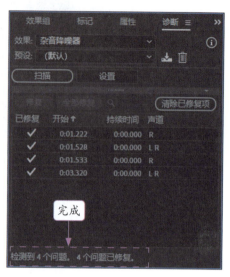
图 2-42　完成所有杂音问题的修复操作

2.4.2　降噪2:消除音频中的口水声

当音频中出现口水声时,可以通过污点修复画笔工具 对音频进行后期处理,消除口水声。需要注意的是,使用污点修复画笔工具的"擦除"操作会对音频的质量造成损害,所以用户要尽量减少使用的次数,不要过度使用。下面介绍消除口水声的操作方法。

STEP 01 按 Ctrl + O 组合键,打开一段音频素材,如图2-43所示,音频的开头部分有一些细碎的音波,这些就是口水声。

图 2-43　打开一段音频素材

STEP 02 在工具栏中单击"显示频谱频率显示器"按钮，进入频谱频率模式，如图 2-44 所示。口水声的形态一般显示为微小的条形色块，往往和人声的主要频率呈分离状态。

图 2-44　进入频谱频率模式

STEP 03 在工具栏中，选择"污点修复画笔工具"，如图 2-45 所示。

图 2-45　选择污点修复画笔工具

STEP 04 在编辑器中找到口水声所在的位置，按住鼠标左键并拖曳，进行涂抹和修复，如图 2-46 所示。

图 2-46　涂抹和修复

STEP 05 释放鼠标左键,即可将音频文件中的口水声进行擦除,再次单击"显示频谱频率显示器"按钮,返回单轨编辑器状态,此时音频开头部分的细碎音波已经没有了,表示口水声已被消除干净,如图2-47所示。

图 2-47 清除口水声后的音波效果

2.4.3 降噪 3:对人声进行降噪处理

在 Adobe Audition 2024 中,"降噪"效果器可以消除音乐中的噪声,包括磁带咝咝声、麦克风的背景噪声、电源线的嗡嗡声,或者整个波形中持续的任何噪声。在降噪之前首先需要采集音乐中的噪声样本,这样才能对声音进行降噪处理。下面介绍对人声音频进行降噪处理的操作方法。

STEP 01 按 Ctrl + O 组合键,打开一段音频素材,按 Ctrl + A 组合键,全选音频素材,如图2-48所示。

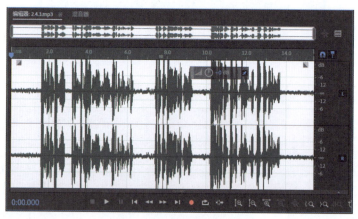

图 2-48 全选音频素材

STEP 02 在菜单栏中选择"效果"|"降噪/恢复"|"捕捉噪声样本"命令,如图2-49所示,即可采集、捕捉人声中的噪声样本信息。

STEP 03 在菜单栏中选择"效果"|"降噪/恢复"|"降噪(处理)"命令,弹出"效果-降噪"对话框,在下方设置"降噪"为80%、默认"降噪幅度"为16dB,如图2-50所示,将降噪强度调高一些。

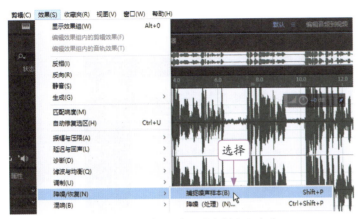

图 2-49 选择"捕捉噪声样本"命令　　　图 2-50 设置降噪参数

STEP 04 单击"应用"按钮,即可处理音频噪声,同时降低音频音量,音波效果如图 2-51 所示,可以看到音频噪声虽然变小了,但还是存在。

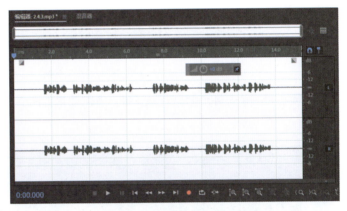

图 2-51 降噪后的音波效果

STEP 05 在菜单栏中,选择"效果"|"降噪/恢复"|"降噪"命令,弹出"效果-降噪"对话框,在"预设"下拉列表框中选择"强降噪"选项,加强降噪强度,如图 2-52 所示。

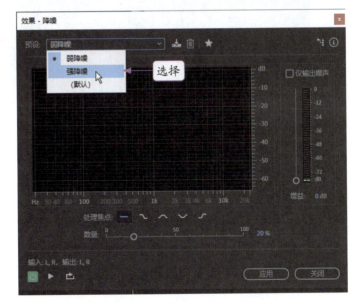

图 2-52 选择"强降噪"选项

STEP 06 单击"应用"按钮,即可进行强降噪处理,将噪声清除,在"调整振幅"文本框中输入参数+10,如图 2-53 所示。

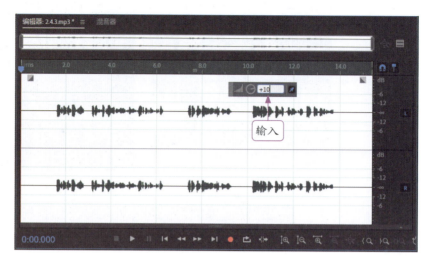

图 2-53　输入参数

STEP 07 按 Enter 键确认,即可调高音频音量,音波效果如图 2-54 所示,单击"播放"按钮▶,即可试听音频效果。

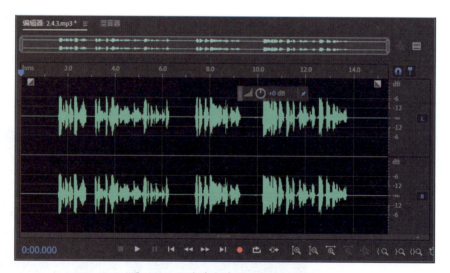

图 2-54　调高音频音量后的音波效果

2.4.4　变调 1:将女声变为男声音质

在 Adobe Audition 2024 中应用"手动音调更正"效果器时,用户可以在"编辑器"面板中通过调整包络曲线来更改音频的音调。曲线越往上调,音质越具有童音效果;曲线越往下调,音质越厚重。下面介绍将女声变为厚重的男声音质的操作方法。

扫码看视频

STEP 01 在 Adobe Audition 2024 中，按 Ctrl + O 组合键，打开一段音频素材，如图 2-55 所示。

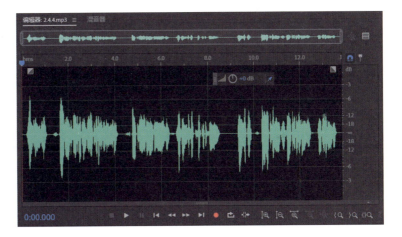

图 2-55　打开一段音频素材

STEP 02 在菜单栏中，选择"效果"|"时间与变调"|"手动音调更正（处理）"命令，弹出"效果 - 手动音调更正"对话框，❶选中"曲线"复选框；❷单击"音调曲线分辨率"右侧的下拉按钮；❸在弹出的下拉列表框中选择 4096 选项，如图 2-56 所示。

图 2-56　选择 4096 选项

STEP 03 在编辑器中向下拖曳黄色音高线，直至参数显示为 -500cents，如图 2-57 所示，将音高线往下调，可以加重声音的厚度。

STEP 04 返回"效果 - 手动音调更正"对话框，单击"应用"按钮，即可将女声变成男声。

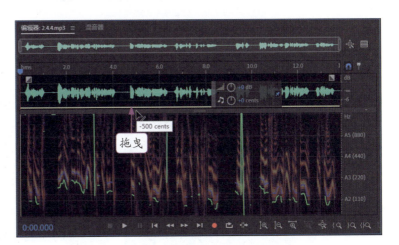

图 2-57　向下拖曳黄色音高线

> **专家指点**
>
> 如果第一遍操作后，仍然觉得声音的厚度不够，不像男声，可以重复操作一次，将音高线再下调一些。下调音高线时，可以单击"播放"按钮▶，先试听一下调整后的音频效果，然后根据需要再调整音高线。

2.4.5 变调2：对声音进行变速升调

在Adobe Audition 2024中，通过"伸缩与变调"效果器可以实现音频的变速和变调功能。很多网红主播会在各种视频平台上发布自己的视频作品，然后将视频中的声音进行变速、变调处理，使声音变得更加幽默、快节奏。例如，papi酱的视频就是通过变声走红的，之后各大网红便开始争相模仿，用这种声音处理的方法制作视频。下面介绍对声音进行变速升调的操作方法。

扫码看视频

STEP 01 在Adobe Audition 2024中，按Ctrl＋O组合键，打开一段音频素材，如图2-58所示。

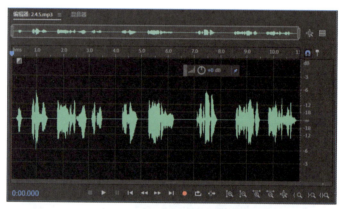

图2-58 打开一段音频素材

STEP 02 在菜单栏中，选择"效果"|"时间与变调"|"伸缩与变调（处理）"命令，弹出"效果-伸缩与变调"对话框，❶单击"预设"右侧的下拉按钮；❷在弹出的下拉列表框中选择"升调"选项，如图2-59所示。

STEP 03 ❶设置"伸缩"参数为80%，稍微加快一下语速（此处参数越低，语速越快）；❷设置"变调"参数为3半音阶，使声音音调升高；❸单击"应用"按钮，如图2-60所示。

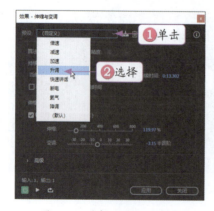

图2-59 选择"升调"选项

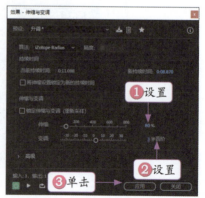

图2-60 单击"应用"按钮

STEP 04 执行操作后，即可缩短音频时长，加快语速并变调，音波效果如图 2-61 所示。单击"播放"按钮▶，可试听音频效果。

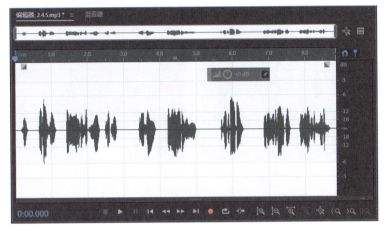

图 2-61　查看音波效果

2.4.6　修音 1：对人声音量优化处理

在 Adobe Audition 2024 中，"语音音量级别"效果器是优化对话、平均音量与消除背景噪声的一种压缩器，常用于处理人声对话、语音旁白、画面配音等。下面介绍通过"语音音量级别"效果器对人声音量进行优化处理的操作方法。

扫码看视频

STEP 01 按 Ctrl + O 组合键，打开一段音频素材，如图 2-62 所示。从音波可以看出，这段音频中的声音音量忽大忽小，需要对这段音频进行优化和处理，使其音量平均一些。

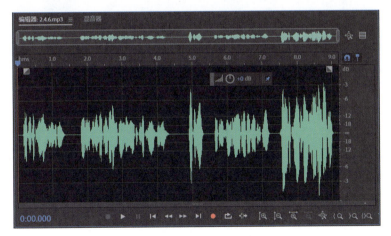

图 2-62　打开一段音频素材

STEP 02 在菜单栏中，选择"效果"|"振幅与压限"|"语音音量级别"命令，弹出"效果 - 语音音量级别"对话框，❶单击"预设"右侧的下拉按钮；❷在弹出的下拉列表框中选择"强烈"选项，如图 2-63 所示。

STEP 03 执行操作后，❶将显示"强烈"预设的相关参数；❷单击"应用"按钮，如图 2-64 所示。

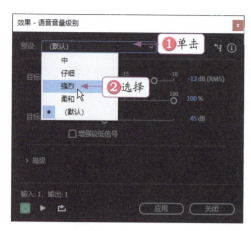

图 2-63　选择"强烈"选项　　　　图 2-64　单击"应用"按钮

> **专家指点**
>
> "语音音量级别"效果器是一种先进的音频处理工具，它通过智能压缩算法来优化音频的音量水平，特别适合处理包含人声的音频内容，是音频后期制作中不可或缺的工具，无论是专业音频工程师还是业余爱好者，都能利用它来提升音频项目的整体质量。

STEP 04　执行操作后，即可运用"语音音量级别"效果器优化人声，在"编辑器"窗口中可以查看处理后的音波效果，如图 2-65 所示。

图 2-65　查看处理后的音波效果

2.4.7　修音 2：说话时音乐自动变小

在 Adobe Audition 2024 中，用户可以创建多轨会话，进行多轨混音处理。用户还可以标记轨道中的音频类型，例如，当轨道中的音频为人声时，可以标记为"对话"，修改轨道名称为"人声"。除此之外，Audition 还为用户提供了人声回避功能，可以帮助用户在剪辑音频时，让背景音乐在人声出现时自动变小。下面介绍说话时让背景音乐音量自动变小的操作方法。

扫码看视频

STEP 01　按 Ctrl + O 组合键，打开一个多轨会话文件，轨道 1 中的音频为人声，轨道 2 中的音频为音乐，如图 2-66 所示。

第 2 章 》AI 精细化剪辑音频

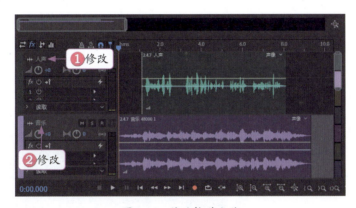

图 2-66　打开一个多轨会话文件

STEP 02 ❶在第 1 条轨道中修改轨道名称为"人声";❷在第 2 条轨道中修改轨道名称为"音乐",如图 2-67 所示。

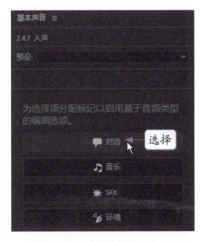

图 2-67　修改轨道名称

STEP 03 选择人声音频,在"基本声音"面板中,选择"对话"选项,标记音频类型,以便于软件智能修音,如图 2-68 所示。

STEP 04 选择背景音乐,在"基本声音"面板中,选择"音乐"选项,标记音频类型,如图 2-69 所示。

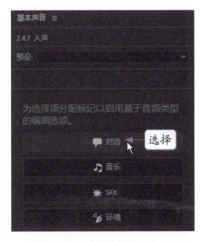
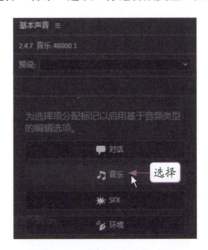

图 2-68　选择"对话"选项　　　　图 2-69　选择"音乐"选项

53

STEP 05 执行操作后，即可展开"音乐"选项区，选中"回避"复选框，如图2-70所示，此时软件将自动以对话类型的音频为回避依据，根据音频中的人声智能修音，在出现人声的位置添加关键帧，自动降低背景音乐的音量。

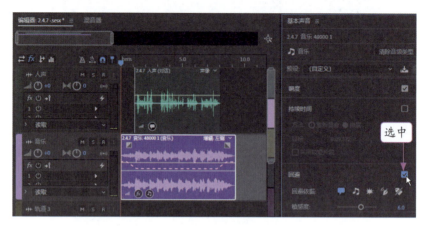

图 2-70 选中"回避"复选框

STEP 06 在菜单栏中，选择"文件"|"导出"|"多轨混音"|"整个会话"命令，如图2-71所示，将剪辑后的两段音频合成导出。

图 2-71 选择"整个会话"命令

第 3 章
AI 文字转语音技巧

章前知识导读

　　腾讯智影中的"文本配音"智能小工具采用了先进的自然语言处理技术，可以准确地识别文字中的每一个音节、音调和语气等信息，并将其转化为自然流畅的语音。同时，还提供多种语言、多种音色、多种语速等选项，用户可以根据自己的需求进行设置，得到更加符合自己要求的配音音频。

新手重点索引

　　🎬 智能设置 1：编辑配音文本　　　🎬 智能设置 2：编辑配音效果

效果图片欣赏

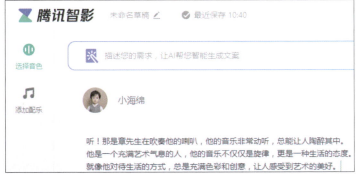

3.1 智能设置1：编辑配音文本

传统的配音过程通常需要专业的配音演员进行录制，不仅成本高，而且制作周期较长。而腾讯智影则通过人工智能技术，将文字内容转化为语音音频，实现了快速、高效、低成本的配音方式。

腾讯智影为用户提供了插入停顿、局部变速、词组连读、智能发音、智能纠错、智能改写、智能扩写以及智能缩写等功能，用户可以根据需要编辑配音文本，使配音过程更加自然、生动，让配音内容更加符合用户的预期。

3.1.1 编辑1：在文本中插入停顿

腾讯智影提供了"插入停顿"功能，用户可以在文本中的特定位置插入停顿，以控制配音的节奏和语气。下面介绍在文本中插入停顿的操作方法。

STEP 01 在腾讯智影官网首页，单击"智能小工具"下方的"文本配音"按钮，如图3-1所示。

扫码看视频

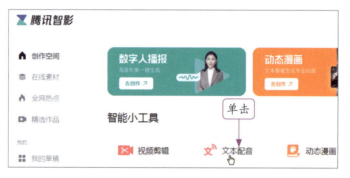

图3-1 单击"文本配音"按钮

STEP 02 进入文本配音页面，输入一段配音文本，如图3-2所示。

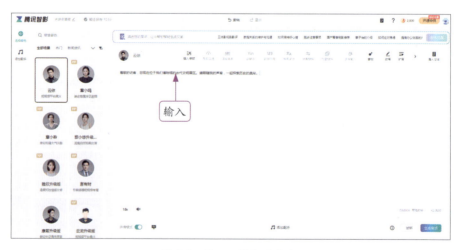

图3-2 输入一段配音文本

STEP 03 ❶将光标放置在需要插入停顿的地方；❷单击"插入停顿"按钮，如图 3-3 所示。

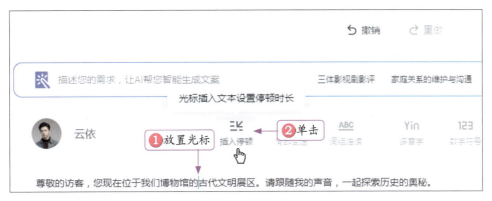

图 3-3 单击"插入停顿"按钮

STEP 04 在弹出的下拉列表框中，选择"停顿 0.5 秒"选项，如图 3-4 所示。

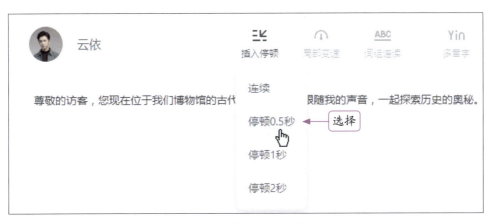

图 3-4 选择"停顿 0.5 秒"选项

STEP 05 执行操作后，即可在光标位置处插入 0.5 秒的停顿，如图 3-5 所示。单击"试听"按钮，可以试听音频效果；单击"生成音频"按钮，可以将音频下载保存。

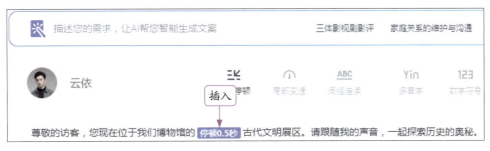

图 3-5 在光标的位置处插入"停顿 0.5 秒"

▶ 专家指点

用户也可以在弹出的下拉列表框中选择"连读"选项，使光标前后的文本进行连读，以达到配音自然的效果。

3.1.2 编辑2：设置文本局部变速

使用腾讯智影文本配音页面中的"局部变速"功能，可以对配音的特定部分进行变速处理，使其加速或减速，以满足特定的需求。下面介绍设置文本局部变速的操作方法。

STEP 01 在腾讯智影文本配音页面，输入一段配音文本，并选择需要变速的文本内容，如图3-6所示。

扫码看视频

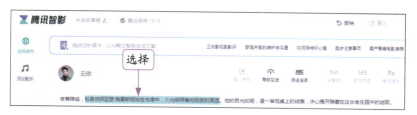

图3-6 选择需要变速的文本内容

STEP 02 ❶单击"局部变速"按钮；❷在弹出的下拉列表框中选择0.9x选项，使语速变慢一些，如图3-7所示。

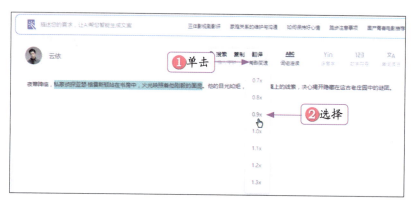

图3-7 选择0.9x选项

STEP 03 执行操作后，即可进行局部变速处理，如图3-8所示。单击"试听"按钮，即可试听音频效果。

图3-8 局部变速处理

3.1.3 编辑3：选中词组设置连读

腾讯智影文本配音页面中的"词组连读"功能是一种高级的语音合成技术，它允许用户在生成语音时自动或手动地将相邻的词组连接起来，以模拟自然语言中的连读现象。这种功能特别适用于需要流畅表达和快速阅读的场景，如新闻播报、教育讲解等。下面介绍选中词组设置连读的操作方法。

扫码看视频

STEP 01 在腾讯智影文本配音页面，输入一段配音文本，并选择需要连读的词组文本，如图 3-9 所示。

图 3-9　选择需要连读的词组文本

STEP 02 单击"词组连读"按钮，如图 3-10 所示。

图 3-10　单击"词组连读"按钮

STEP 03 执行操作后，即可进行词组连读处理，如图 3-11 所示。单击"试听"按钮，即可试听音频效果。

图 3-11　词组连读处理

3.1.4　编辑 4：选中文字点选发音

同一个汉字在不同语境下有不同的读音，每种读音都有其特定的意义和用法。腾讯智影文本配音页面中的"多音字"功能，可以让用户选择文字并点选正确读音。下面介绍选中文字点选发音的操作方法。

扫码看视频

STEP 01 在腾讯智影文本配音页面，输入一段配音文本，并选择需要指定读音的文本，如图 3-12 所示。

图 3-12　选择需要指定读音的文本

STEP 02 ❶单击"多音字"按钮；❷在弹出的下拉列表框中选择正确的读音（这里选择的是第 2 个读音），如图 3-13 所示。

图 3-13　选择正确的读音

STEP 03 执行操作后，即可设置文本的发音读法，如图 3-14 所示。单击"试听"按钮，即可试听音频效果。

图 3-14　设置文本的发音读法

3.1.5 编辑 5：智能检测多音字

在腾讯智影文本配音页面底部，为用户提供了"多音字检测"功能，可以帮助用户智能检测配音文本中的多音字，具体操作如下。

扫码看视频

STEP 01 在腾讯智影文本配音页面，输入一段配音文本，如图 3-15 所示。

图 3-15 输入一段配音文本

STEP 02 在页面底部，单击"多音字检测"按钮 ，如图 3-16 所示。

图 3-16 单击"多音字检测"按钮

STEP 03 执行操作后，进入"多音字检测模式"页面，其中显示了检测出的多音字读音，如图 3-17 所示。

图 3-17 显示检测出的多音字读音

STEP 04 单击多音字读音，弹出列表框，在其中可以点选更换文字读音，如图3-18所示。单击"完成"按钮，即可完成多音字检测。

图 3-18　单击多音字读音

3.1.6　编辑6：选中数字点选读法

汉字有多音字，数字同样也有不同形式的读法，这主要取决于语境和用途。腾讯智影文本配音页面中的"数字符号"功能，为用户提供了3种数字读法，分别是电话读法、数值读法和序列读法，用户可以根据需要来选择数字读法。下面介绍选中数字点选读法的操作方法。

扫码看视频

STEP 01 在腾讯智影的文本配音页面中，输入一段配音文本，❶选择文本中的数字；❷单击"数字符号"按钮；❸在弹出的下拉列表框中选择"电话 读法：幺零幺二"选项，如图3-19所示。

图 3-19　选择"电话 读法：幺零幺二"选项

STEP 02 执行操作后，即可为选中的文本数字设置合适的数字读法，如图3-20所示。单击"试听"按钮，可以试听音频效果。

图 3-20　设置合适的数字读法

3.1.7 编辑7：选中单词设置发音

腾讯智影文本配音页面中的"单词读法"功能，为用户提供了两种英文单词读法，分别是单词全拼读法和单词字母逐字读法，用户可以根据需要来选择单词读法。下面介绍选中单词设置发音的操作方法。

扫码看视频

STEP 01 在腾讯智影文本配音页面，输入一段配音文本，选择文本中的英文单词，如图3-21所示。

图 3-21 选择文本中的英文单词

STEP 02 ❶单击"单词读法"按钮；❷在弹出的下拉列表框中选择"字母（读法：A-P-P）"选项，如图3-22所示。

图 3-22 选择"字母（读法：A-P-P）"选项

STEP 03 执行操作后，即可为选中的英文单词设置合适的读法，如图3-23所示。单击"试听"按钮，可以试听音频效果。

图 3-23 为选中的英文单词设置合适的读法

▶ 专家指点

在腾讯智影文本配音页面中，还为用户提供了"发音替换"功能和"批量替换"功能，都与文本发音相关，其具体作用如下。

"发音替换"功能：允许用户更改特定词语或短语的发音。

"批量替换"功能：允许用户一次性更改多个词语或短语的发音。

3.1.8 编辑8：智能改写配音文本

在配音制作过程中，有时候原始文本可能需要进行一些调整，以适应特定的场景、目标观众或者语言风格。腾讯智影文本配音页面中的"改写"功能，可以帮助用户改写配音文本的内容，在原有的内容上重新构思或者重新表达，使其更适合于配音和呈现。下面介绍智能改写配音文本的操作方法。

扫码看视频

STEP 01 在腾讯智影文本配音页面，输入一段配音文本，如图3-24所示。

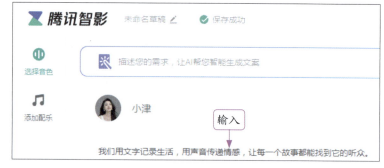

图3-24 输入一段配音文本

STEP 02 单击"改写"按钮，如图3-25所示。

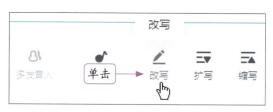

图3-25 单击"改写"按钮

STEP 03 执行操作后，即可改写输入的配音文本内容，如图3-26所示。单击"试听"按钮，可以试听音频效果。

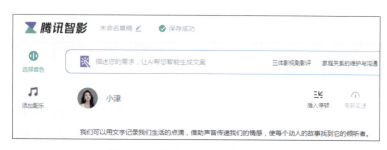

图3-26 改写输入的配音文本内容

3.1.9 编辑9：智能扩写配音文本

腾讯智影文本配音页面中的"扩写"功能，可以帮助用户对配音文本内容进行扩展或者增加，使其更加详细、生动或者丰富。这可能涉及添加描述性的细节、背景信息、情感表达等，以提升配音文本的表现力和吸引力。下面介绍智能扩写配音文本的操作方法。

扫码看视频

STEP 01 在腾讯智影文本配音页面，输入一段配音文本，如图3-27所示。

图 3-27 输入一段配音文本

STEP 02 单击"扩写"按钮,如图 3-28 所示。

图 3-28 单击"扩写"按钮

STEP 03 执行操作后,即可扩写输入的配音文本内容,如图 3-29 所示。单击"试听"按钮,可以试听音频效果。

图 3-29 扩写输入的配音文本内容

3.1.10 编辑 10:智能缩写配音文本

腾讯智影文本配音页面中的"缩写"功能,可以帮助用户对配音文本内容进行简化或者精简,去除一些冗余的内容,使其更加简洁明了。这在配音制作中也是很有用的,特别是当用户需要在有限的时间内传达清晰的信息时,通过缩写功能可以使文本更加紧凑,更容易被理解和接受。下面介绍智能缩写配音文本的操作方法。

扫码看视频

STEP 01 在腾讯智影文本配音页面,输入一段配音文本,如图 3-30 所示。

图 3-30 输入一段配音文本

STEP 02 单击"缩写"按钮，如图 3-31 所示。

图 3-31 单击"缩写"按钮

STEP 03 执行操作后，即可缩写输入的配音文本内容，如图 3-32 所示。单击"试听"按钮，可以试听音频效果。

图 3-32 缩写输入的配音文本内容

3.2 智能设置 2：编辑配音效果

在腾讯智影文本配音页面中，除了可以编辑配音文本外，用户还可以编辑配音效果，包括制作多人配音效果、根据文本内容设置环境音效、调整主播配音语速效果以及添加全局背景音乐等，使配音更加贴合内容和氛围，为用户提供了更多的创作空间和可能性。本节主要向大家介绍在腾讯智影文本配音页面中编辑配音效果的操作方法，希望大家可以举一反三，灵活创作。

▶ 3.2.1 编辑 11：制作多人配音效果

使用"多发音人"功能，可以帮助用户制作多人配音音频，使配音更加生动和真实。在对话场景中，不同的角色可以由不同的配音演员来演绎，形成鲜明的对比和互动，增强观众的代入感。下面介绍使用多人进行配音的操作方法。

扫码看视频

STEP 01 在腾讯智影文本配音页面，输入一段多人配音文本，选择第 1 个角色的第 1 句话，如图 3-33 所示。

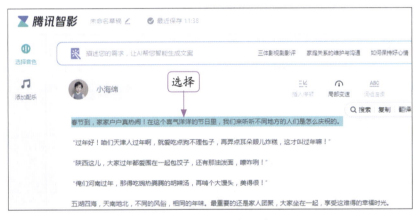

图 3-33　选择第 1 个角色的第 1 句话

STEP 02 单击"多发音人"按钮，如图 3-34 所示。

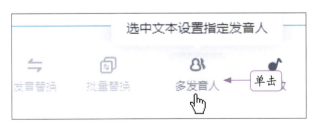

图 3-34　单击"多发音人"按钮

STEP 03 弹出"选择音色"面板，找到一个合适的主播音色，试听声音并单击"使用音色"按钮，如图 3-35 所示。

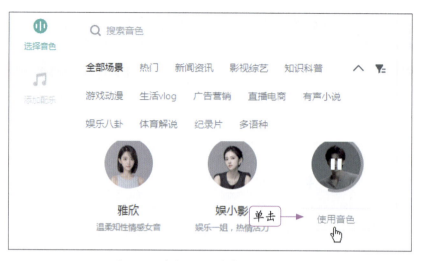

图 3-35　单击"使用音色"按钮（1）

STEP 04 执行操作后，即可使用所选主播为第 1 个角色的第 1 句话配音，如图 3-36 所示。单击"试听"按钮，可以试听音频效果。

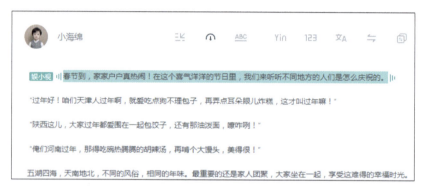

图 3-36　为第 1 个角色对话添加配音主播

STEP 05 选择第 2 个角色的对话内容，如图 3-37 所示。

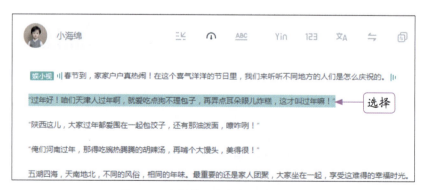

图 3-37　选择第 2 个角色的对话内容

STEP 06 单击"多发音人"按钮，弹出"选择音色"面板，在"多语种"音色类型中，找到天津口音的配音主播，试听声音并单击"使用音色"按钮，如图 3-38 所示。

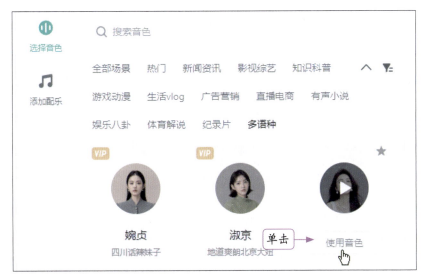

图 3-38 单击"使用音色"按钮（2）

STEP 07 执行操作后，即可使用所选主播为第 2 个角色对话配音，如图 3-39 所示。单击"试听"按钮，可以试听音频效果。

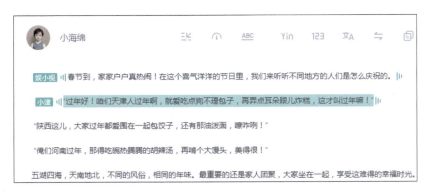

图 3-39 为第 2 个角色对话添加配音主播

STEP 08 用同样的方法，为其他对话内容添加对应的配音主播，如图 3-40 所示。单击"试听"按钮，可以试听音频效果。

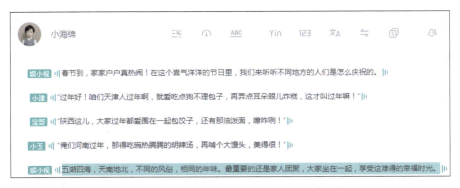

图 3-40 为其他对话内容添加对应的配音主播

3.2.2 编辑 12：选中文本设置音效

腾讯智影文本配音页面中的"音效"功能，可以为文本添加各种声音效果，如背景音乐、环境音、特效音等，以提升配音的质量和吸引力，通常用于增强配音的效果，使其更生动、富有表现力。下面介绍选中文本设置音效的操作方法。

扫码看视频

STEP 01 在腾讯智影文本配音页面，输入一段配音文本，选择需要添加音效的文本内容，如图 3-41 所示。

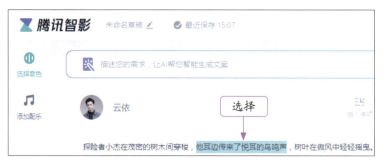

图 3-41 选择需要添加音效的文本内容

STEP 02 单击"音效"按钮，如图 3-42 所示。

STEP 03 弹出相应面板，在"自然"选项卡中，❶找到"鸟叫"音效并试听；❷设置"音量"参数为 10%，降低音效音量，如图 3-43 所示。

图 3-42 单击"音效"按钮　　　　图 3-43 设置"音量"参数

STEP 04 单击"添加音效"按钮，即可为所选文本添加音效，如图 3-44 所示。单击"试听"按钮，可以试听音频效果。

图 3-44 为所选文本添加音效

3.2.3 编辑 13：调整主播配音速度

腾讯智影支持用户控制主播配音的播放速度，以适应不同的场景和需求，达到最佳的配音效果。下面介绍调整主播配音速度的操作方法。

扫码看视频

STEP 01 在腾讯智影文本配音页面，输入一段配音文本，如图 3-45 所示。

图 3-45　输入一段配音文本

STEP 02 在页面底部，设置配音速度为 0.8x，将速度调慢一些，如图 3-46 所示。

STEP 03 执行操作后，单击"试听"按钮，可以试听音频效果，如图 3-47 所示。

图 3-46　设置配音速度为 0.8x

图 3-47　单击"试听"按钮

3.2.4 编辑 14：添加全局背景音乐

使用腾讯智影文本配音页面中的"添加配乐"功能，可以为配音增添更多的情感色彩和节奏感。合适的背景音乐可以营造不同的氛围，增强观众的情感共鸣和沉浸感。下面介绍添加全局背景音乐的操作方法。

扫码看视频

STEP 01 在腾讯智影文本配音页面，❶输入一段配音文本；❷在左侧单击"添加配乐"按钮，如图 3-48 所示。

图 3-48　单击"添加配乐"按钮

STEP 02 进入音乐库，❶找到一首合适的背景音乐进行试听；❷单击"使用"按钮，如图 3-49 所示。

STEP 03 执行操作后，即可添加全局背景音乐，在页面底部调整背景音乐的音量为 10%，将音量调低，以免遮盖人声，如图 3-50 所示。

图 3-49　单击"使用"按钮

图 3-50　调整背景音乐的音量

第 4 章

AI 语音转文字技巧

章前知识导读

通义听悟是一款功能强大的AI语音转文字软件，它可以将音频中的语音内容快速、准确地转化为文字，为配音师提供高效、准确的工具支持，帮助他们更好地演绎角色，呈现更加出色的配音作品。本章将向大家详细介绍通义听悟的各项功能和使用方法。

新手重点索引

▶ 文音同步：实时语音转文字　　▶ 智能识别：将音视频文件转为文字
▶ 回顾整理：查看转写内容

效果图片欣赏

4.1 文音同步：实时语音转文字

通义听悟的 AI 技术支持实时语音转文字，具备极高的准确性和稳定性。无论是在嘈杂的环境中，还是在语速较快、口音较重的情况下，通义听悟都能保持较高的识别率，为用户提供准确的文字输出。

4.1.1 开启：实时记录

在通义听悟中，用户只需要开启实时记录功能，就可以将现场的语音内容实时转化为文字，并显示在屏幕上。此外，通义听悟支持同步翻译中文、英语、日语、粤语、中英文自由说五种语言，还可以智能总结语音要点。下面介绍在通义听悟中开启实时记录的操作方法。

扫码看视频

STEP 01 进入通义听悟官网并登录账号，在首页单击"开启实时记录"卡片，如图 4-1 所示。

图 4-1　单击"开启实时记录"卡片

STEP 02 进入录音设置页面，在右边可以输入文字进行记录，在左边的"音频语言"下方可以切换语种进行同步翻译，单击"开始录音"按钮，如图 4-2 所示。

图 4-2　单击"开始录音"按钮

STEP 03 执行上述操作后，即可开始录音并实时转写文字，如图 4-3 所示。在下方单击"暂停录音"按钮 ⏸，可以暂时停止录音；待录音完成后，单击"结束录音"按钮 ⏻，即可结束录音。

STEP 04 结束录音后，在"原文"下方的文本框中显示了实时转写的文字，用户可以在其中检查内容是否正确，如果转写有误，可以直接进行修改；然后单击"导出"按钮，如图 4-4 所示。

第 4 章 AI 语音转文字技巧

图 4-3 录音并实时转写文字

图 4-4 单击"导出"按钮

STEP 05 弹出"导出"面板，默认选中"原文"复选框，表示将转写的文字导出为 Word 文档，选中"音视频"复选框，表示将录制的音频一起导出，如图 4-5 所示。单击"导出到本地"按钮，即可将文字和音频一起导出保存。

图 4-5 选中"音视频"复选框

4.1.2 使用：小窗口模式

在进行实时转写时，如果需要查看其他内容，可以单击 按钮，如图 4-6 所示。执行操作后，录音页面将切换为小窗口模式，如图 4-7 所示。此时，录音转写不会中断，单击"结束"按钮 ，可以结束录音；单击"查看详情"按钮 ，可以通过小窗口回到录音页面查看详情。

扫码看视频

图 4-6 单击 按钮

图 4-7 小窗口模式

4.2 智能识别：将音视频文件转为文字

通义听悟还支持将本地、阿里云盘、播客 RSS（简易信息聚合技术）订阅链接中的音视频文件转成文字。用户只需要上传要转写的音视频文件，通义听悟就会自动识别出其中的语音内容，并将其转化为文字。

配音师们可以将影视片段中演员的原声语音对话、旁白、内心独白等音视频文件上传至通义听悟工具中，通过 AI 技术自动转写为文字。这样，配音师就可以根据转写后的文本内容，更加准确地把握演员的情感和语调变化，从而进行更加贴近原作的配音表演。

本节将向大家介绍在通义听悟中将音视频文件转为文字的操作方法。

4.2.1 识别 1：将本地音视频转为文字

通义听悟可以将多种格式的本地音视频文件转为文字，最多可以同时转写 50 个文件，其中单个视频文件不得超过 4GB，单个音频文件不得超过 500MB。下面以影视片段中演员的原声音频为例，介绍将其转为文字的操作方法。

扫码看视频

STEP 01 在通义听悟首页，单击"上传音视频"卡片，如图 4-8 所示。

图 4-8 单击"上传音视频"卡片

STEP 02 弹出"上传音视频"对话框,选择"上传本地音视频文件"选项,如图4-9所示。

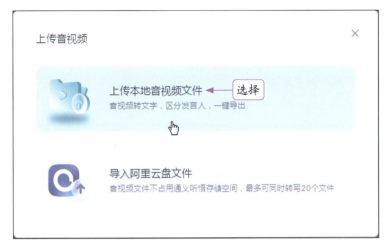

图 4-9 选择"上传本地音视频文件"选项

STEP 03 弹出"上传本地音视频文件"对话框,如图4-10所示。用户可以在左边的区域内单击鼠标左键,上传本地音视频文件;也可以通过拖曳的方式,直接从本地文件夹中将音视频文件拖曳至左边的区域中。

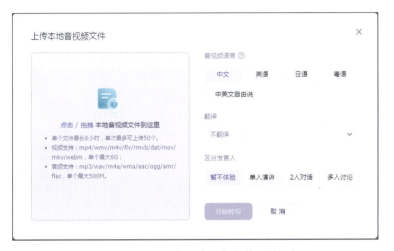

图 4-10 "上传本地音视频文件"对话框

STEP 04 ❶在对话框中上传一段音频文件;❷在右边的"翻译"下拉列表框中选择"英语"选项,如图4-11所示,让AI对音频进行同步翻译。

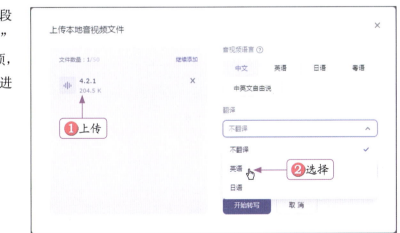

图 4-11 选择"英语"选项

STEP 05 在"区分发言人"下方,单击"2人对话"标签,如图4-12所示,让AI以两个角色区分发言对象。

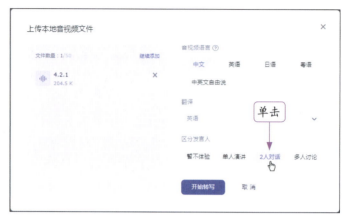

图 4-12　单击"2人对话"标签

STEP 06 单击"开始转写"按钮,即可在首页显示转写进度,如图4-13所示。

STEP 07 在"我的记录"选项卡中,选择转写记录,如图4-14所示。

图 4-13　显示转写进度　　　　　　图 4-14　选择转写记录

STEP 08 执行操作后,即可查看转写结果,如图4-15所示。

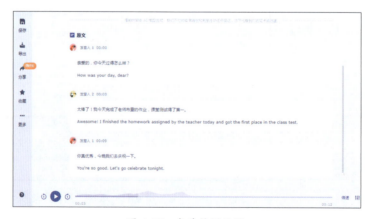

图 4-15　查看转写结果

4.2.2 识别2：将阿里云盘文件转为文字

扫码看视频

通义听悟转写的文件可以导出保存到阿里云盘中，同样也可以将阿里云盘中上传的音视频文件转为文字。下面介绍将阿里云盘中的音视频文件转为文字的操作方法。

STEP 01 在通义听悟首页，单击"上传音视频"卡片，如图4-16所示。

图4-16 单击"上传音视频"卡片

STEP 02 弹出"上传音视频"对话框，选择"导入阿里云盘文件"选项，如图4-17所示。

图4-17 选择"导入阿里云盘文件"选项

STEP 03 弹出"导入阿里云盘文件"对话框，将需要转写的视频文件前面的复选框选中，如图4-18所示。

图4-18 选中视频文件前面的复选框

STEP 04 单击"确定"按钮,即可上传视频文件,❶设置"翻译"为"英语";❷单击"开始转写"按钮,如图 4-19 所示。

图 4-19　单击"开始转写"按钮

STEP 05 稍等片刻,即可开始转写并显示进度,如图 4-20 所示。

图 4-20　开始转写并显示进度

STEP 06 在"我的记录"选项卡中,选择转写记录,查看视频语音转写为文字的结果,如图 4-21 所示。

图 4-21　查看视频语音转写为文字的结果

除此之外，在通义听悟中还可以将播客 RSS 订阅链接转为文字，只需要在首页单击"播客链接转写"卡片，然后在弹出的对话框中输入链接进行解析、转写即可，如图 4-22 所示。

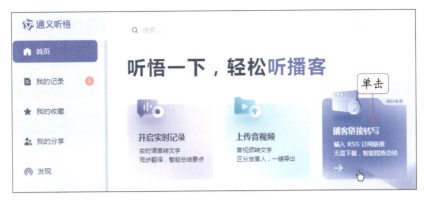

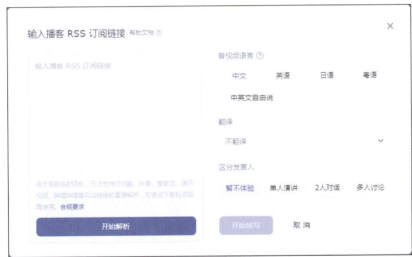

图 4-22　将播客 RSS 订阅链接转为文字

播客的英文名称为 Podcast，它是数字广播技术的一种。凡在互联网收听的广播都是播客，例如喜马拉雅、蜻蜓 FM、荔枝 FM 以及网易云音乐电台等。用户可以将播客 RSS 订阅链接输入通义听悟中，将语音转写为文字。

4.3　回顾整理：查看转写内容

通义听悟还提供了丰富的编辑和整理功能，在语音转写完成后，用户可以通过音字对应回听功能，再次听取原始音频，核对转写结果的准确性；通过编辑识别原文功能，对转写结果进行修改和润色；通义听悟还支持智能查找与替换功能，可以智能查找所需内容或将查找到的内容替换为更准确的书面语。此外，通义听悟还提供了搜索原文内容、标记重点内容以及批量摘取等功能，帮助用户更加高效地整理和回顾转写内容。

4.3.1 查看1：音字对应回听

扫码看视频

在通义听悟中将音频转写完成后，原文与音视频的播放进度是对应的，用户可以在文字的任意位置单击鼠标左键，跳转播放进度；也可以通过拖曳进度条的方式跳转播放，播放的文字段落会高亮显示，方便用户专注于当前进度。下面介绍音字对应回听的操作方法。

STEP 01 在通义听悟的"我的记录"|"默认文件夹"选项卡中，选择一个转写记录，如图4-23所示。

STEP 02 执行操作后，即可查看转写结果，单击"播放"按钮▶，即可进行音字对应回听，可以看到原文与音频的播放进度是对应的，如图4-24所示。

图4-23 选择一个转写记录

图4-24 音字对应回听

4.3.2 查看2：搜索原文内容

在通义听悟中，通过"搜索"功能，可以快速定位关注的信息。下面以4.3.1小节中的转写内容为例，介绍搜索原文内容的操作方法。

STEP 01 在转写结果页面上方单击"搜索"按钮 🔍 ，如图4-25所示。

扫码看视频

图4-25 单击"搜索"按钮

STEP 02 弹出搜索文本框，输入需要搜索的内容或在"猜你想搜"下方单击想搜的标签，如图 4-26 所示。

图 4-26　单击想搜的标签

STEP 03 发起搜索，并定位搜索到的内容，如图 4-27 所示。如果存在多个搜索结果，可以单击 < 和 > 按钮进行结果切换；单击"取消"按钮，可以退出搜索功能。

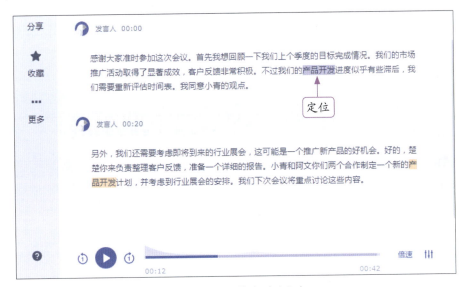

图 4-27　定位搜索到的内容

4.3.3　查看 3：智能查找与替换

通义听悟为用户提供了"查找与替换"功能，在转写结果页面上方，❶单击"查找与替换"按钮，弹出相应面板；❷输入查找内容；❸单击 < 和 > 按钮，即可查找上一个或下一个词语所在位置，如图 4-28 所示。除此之外，还可以在"替换为"文本框中输入需要替换的内容，单击"替换"或"全部替换"按钮，即可通过该功能智能替换原文内容。

扫码看视频

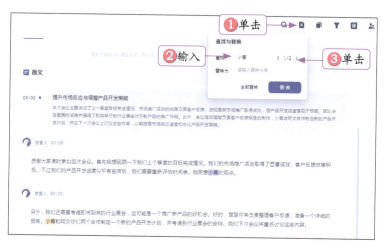

图 4-28　单击相应按钮查找内容

4.3.4　整理 1：编辑识别的原文

在通义听悟中,用户还可以在 AI 识别转写的原文中进行编辑,包括增、删、修改、分段以及合并等。下面以 4.3.1 小节中的转写内容为例,介绍编辑识别原文的操作方法。

扫码看视频

STEP 01 选择转写错误的文字,如图 4-29 所示。

图 4-29　选择转写错误的文字

STEP 02 将错误内容进行修改,效果如图 4-30 所示。

图 4-30　将错误内容进行修改

STEP 03 将光标移至需要分段的位置处,如图 4-31 所示。

图 4-31　移动光标位置

第 4 章 » AI 语音转文字技巧

STEP 04 按 Enter 键，即可对原文内容进行分段；按 Backspace 键，即可将分段的内容合并成一段，最终分段效果如图 4-32 所示。

图 4-32　分段效果

STEP 05 选择第 1 段发言人名称，此时名称会变为可编辑状态，将其修改为"发言人 1"，如图 4-33 所示。

图 4-33　修改发言人名称

STEP 06 按 Enter 键确认，用同样的方法，根据语音内容和情境需要，更改其他发言人名称，效果如图 4-34 所示。待操作完成后，将编辑后的转写内容导出即可。

图 4-34　更改其他发言人名称

4.3.5　整理 2：标记重点内容

在通义听悟中，通过"标记为重点"功能，可以快速标记重要的信息内容。下面介绍标记重点内容的操作方法。

STEP 01 在通义听悟的"我的记录"|"默认文件夹"选项卡中，选择一个转写记录，如图 4-35 所示。

扫码看视频

STEP 02 执行操作后，即可查看转写结果，❶在原文中选择需要标记的文字内容，弹出列表框；❷单击"标记"右侧的"标记为重点"按钮，如图4-36所示。执行操作后，即可将选择的文字内容标记成与按钮相同的颜色。

图4-35 选择一个转写记录

图4-36 单击"标记为重点"按钮（1）

> ▶ **专家指点**
>
> 标记按钮共有4个，除了"标记为重点"按钮外，还有"标记为问题"按钮、"标记为待办"按钮和"取消标记"按钮。

STEP 03 将光标移至下一段文字内容上，文字右上角即可显示标记相关按钮，单击"标记为重点"按钮，如图4-37所示。

STEP 04 执行操作后，即可标记整段文字内容，如图4-38所示。

图4-37 单击"标记为重点"按钮（2）

图4-38 标记整段文字内容

4.3.6 整理3：摘取原文内容

转写完成后，用户可以在右侧的笔记中记录思考和想法，也可以从原文中摘取内容或从视频中截取图片添加至笔记中，使整理更加轻松。下面介绍批量摘取内容的操作方法。

扫码看视频

STEP 01 在通义听悟的"我的记录"|"默认文件夹"选项卡中，选择一个转写记录，如图4-39所示。

图4-39 选择一个转写记录

STEP 02 执行操作后，即可查看转写结果，❶拖曳视频播放进度至需要截图的位置；❷单击"截图并插入笔记"按钮◎，如图4-40所示。

图4-40 单击"截图并插入笔记"按钮

STEP 03 执行操作后，即可将截取的图片插入笔记中，如图4-41所示。

图 4-41 插入截取的图片

STEP 04 在下方原文中，❶选择需要摘取的内容；❷在弹出的下拉列表框中选择"一键摘取"选项，如图 4-42 所示。

图 4-42 选择"一键摘取"选项

STEP 05 执行操作后，即可将摘取的原文内容插入笔记中，如图 4-43 所示。

图 4-43 插入摘取的原文内容

第5章
AI 智能变声魔法

章前知识导读

随着人工智能技术的日益发展，AI变声已成为一种革命性的音频处理技术。它不仅能够实时改变声音的音色和特性，还能让用户在不同的角色和场景之间快速切换。本章我们将探讨AI变声的各种应用及其效果。

新手重点索引

- ▶ 智能变声：优化人物声音
- ▶ AI 场景音：模拟声音氛围
- ▶ 音色变化：生成有趣的声音

效果图片欣赏

布偶猫

用手机拍出美丽的玫瑰花照片

5.1 智能变声：优化人物声音

在喜马拉雅平台的"音剪|云剪辑"网页中，为用户提供了 AI 智能变声功能，允许用户上传人声音频，通过模型训练和优化，对原始声音进行优化，如将原声变清晰、变低音、变沉稳、变明亮、变磁性以及变柔和等。这种技术为影视制作、游戏动漫、有声读物等领域提供了灵活性和多样性。本节主要介绍在喜马拉雅平台的"音剪|云剪辑"网页中进行人物智能变声的操作方法。

5.1.1 变声 1：将原声变得更加清晰

在喜马拉雅平台的"音剪|云剪辑"网页中，通过 AI 智能变声技术，可以让用户将自己的声音变得更加清晰，提高语音的清晰度，能够使听众更容易理解内容。下面介绍将原声变得更加清晰的操作方法。

扫码看视频

STEP 01 进入喜马拉雅的"音剪|云剪辑"页面，单击"创建项目"按钮，如图 5-1 所示。

STEP 02 弹出"您可以通过以下方式开始您的新项目"对话框，单击"本地上传"按钮，如图 5-2 所示。

图 5-1　单击"创建项目"按钮　　　　　图 5-2　单击"本地上传"按钮

STEP 03 弹出"打开"对话框，选择需要上传的音频，如图 5-3 所示。

STEP 04 单击"打开"按钮，即可将选择的音频上传到"当前项目"选项卡中（上传后的音频将自动转换为 .m4a 格式），如图 5-4 所示。

图 5-3　选择需要上传的音频　　　　　图 5-4　上传一段音频

STEP 05 执行上述操作后，选择上传的音频，将其拖曳至右侧的"人声音轨"轨道中，如图 5-5 所示。

图 5-5 拖曳音频至"人声音轨"轨道中

STEP 06 ❶单击工具栏中的"原声"下拉按钮；❷在弹出的下拉列表框中选择"清晰"选项，如图 5-6 所示，即可使原声音频变得更加清晰。用户可以在下方单击"播放"按钮，试听音频效果；单击"导出"按钮，可以将变声后的音频下载保存。

图 5-6 选择"清晰"选项

5.1.2 变声 2：将原声变成低音音调

低音通常与权威、稳重和信任感相关联，通过变声技术，可以使声音更具吸引力和说服力。对于原本声音较尖或不清晰的录音，变声功能可以帮助改善声音的清晰度和舒适度。在制作有声剧或广播剧时，低音可以用于塑造特定的角色形象，如老者、智者或权威人物。在某些类型的音频内容中，如悬疑故事或恐怖故事，低音可以增强紧张感和神秘氛围。下面介绍将原声变成低音音调的操作方法。

扫码看视频

STEP 01 进入喜马拉雅的"音剪 | 云剪辑"页面，创建一个项目并上传一段音频，如图 5-7 所示。

STEP 02 ❶将上传的音频拖曳至"人声音轨"轨道中；❷单击工具栏中的"原声"下拉按钮；❸在弹出的下拉列表框中选择"低音"选项，如图 5-8 所示。

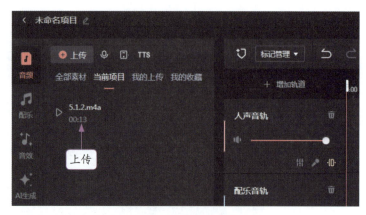

图 5-7 上传一段音频

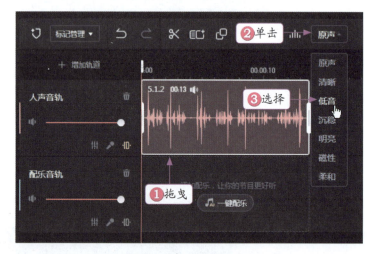

图 5-8 选择"低音"选项

STEP 03 执行操作后,即可将原声音频变成低音音调,如图 5-9 所示。用户可以在下方单击"播放"按钮,试听音频效果;单击"导出"按钮,可以将变声后的音频下载保存。

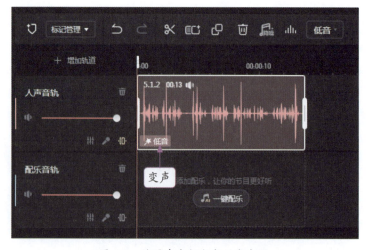

图 5-9 将原声音频变成低音音调

5.1.3 变声 3:将原声变得更加沉稳

沉稳的声音通常与专业、权威和信任度相关联,适合于新闻报道、教育、商业和专业讲座等场合。对于长时间收听的听众来说,沉稳的声音可以减少听觉疲劳,提供更舒适的收听体验。在新闻播报或时事评论中,沉稳的声音可以传递出客观、中立的态度。下面介绍将原声变得更加沉稳的操作方法。

扫码看视频

STEP 01 进入喜马拉雅的"音剪|云剪辑"页面,创建一个项目并上传一段音频,如图 5-10 所示。

图 5-10 上传一段音频

STEP 02 ❶将上传的音频拖曳至"人声音轨"轨道中;❷单击工具栏中的"原声"下拉按钮;❸在弹出的下拉列表框中选择"沉稳"选项,如图 5-11 所示,即可将原声音频变得更加沉稳。单击"播放"按钮,可以试听音频效果;单击"导出"按钮,可以将变声后的音频下载保存。

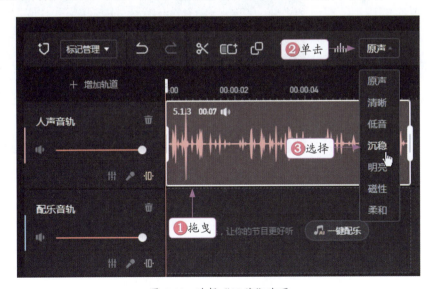

图 5-11 选择"沉稳"选项

5.1.4 变声4：将原声变得更加明亮

明亮的声音通常更加清晰，易于听众理解，能够传递出活力和热情，适合激励和鼓舞听众。例如，在儿童故事、教育节目或游戏配音中，明亮的声音可以吸引儿童的注意力，提高内容的教育性和娱乐性。下面介绍将原声变得更加明亮的操作方法。

扫码看视频

STEP 01 进入喜马拉雅的"音剪 | 云剪辑"页面，创建一个项目并上传一段音频，如图5-12所示。

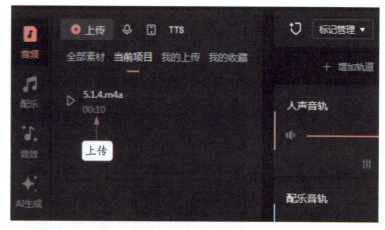

图5-12 上传一段音频

STEP 02 ❶将上传的音频拖曳至"人声音轨"轨道中；❷单击工具栏中的"原声"下拉按钮；❸在弹出的下拉列表框中选择"明亮"选项，如图5-13所示，即可将原声音频变得更加明亮。单击"播放"按钮 ▶，可以试听音频效果；单击"导出"按钮，可以将变声后的音频下载保存。

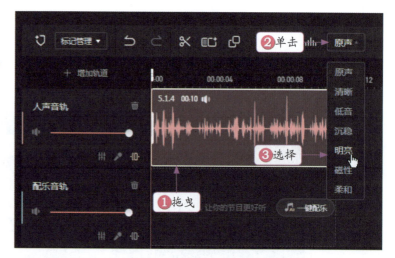

图5-13 选择"明亮"选项

5.1.5 变声5：将原声变得更有磁性

磁性的声音通常具有更强的情感表达能力，能够更好地吸引听众的注意力和引起共鸣。在某些专业领域，如播音、主持或演讲中，磁性的声音可以提升说话者的专业形象和可信度；在朗诵、配音旁白中，则可以增强内容的表现力。下面介绍将原声变得更有磁性的操作方法。

扫码看视频

STEP 01 进入喜马拉雅的"音剪 | 云剪辑"页面，创建一个项目并上传一段音频，如图5-14所示。

图 5-14 上传一段音频

STEP 02 ❶将上传的音频拖曳至"人声音轨"轨道中；❷单击工具栏中的"原声"下拉按钮；❸在弹出的下拉列表框中选择"磁性"选项，如图 5-15 所示，即可将原声音频变得更有磁性。单击"播放"按钮，可以试听音频效果；单击"导出"按钮，可以将变声后的音频下载保存。

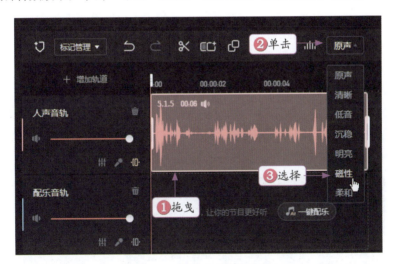

图 5-15 选择"磁性"选项

5.1.6 变声 6：将原声变得更加柔和

柔和的声音更容易让人感到舒适和放松，有助于建立说话者与听众之间的情感联系。在需要传达关怀、安慰或鼓励的场合，柔和的声音可以更好地传达这些情感，提高沟通的效果。下面介绍将原声变得更加柔和的操作方法。

扫码看视频

STEP 01 进入喜马拉雅的"音剪|云剪辑"页面，创建一个项目并上传一段音频，如图 5-16 所示。

STEP 02 ❶将上传的音频拖曳至"人声音轨"轨道中；❷单击工具栏中的"原声"下拉按钮；❸在弹出的下拉列表框中选择"柔和"选项，如图 5-17 所示，即可将原声音频变得更加柔和。单击"播放"按钮，可以试听音频效果；单击"导出"按钮，可以将变声后的音频下载保存。

图 5-16 上传一段音频

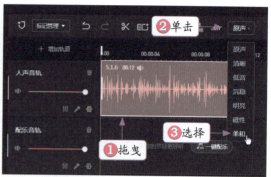
图 5-17 选择"柔和"选项

5.2 音色变化：生成有趣的声音

在剪映中，为用户提供了 AI 音色变化技术，允许用户将自己的声音转变为各种有趣的声音效果，如"猴哥""女生""男生"和"熊二"等，这些声音效果不仅能够增加娱乐性，还能为声音创作带来无限可能。本节将向大家介绍在剪映中通过 AI 技术变化声音音色的操作方法。

▶ 5.2.1 变化 1：生成"猴哥"的声音

剪映为用户提供了"猴哥"音色效果，用户只需简单的操作，即可将视频中的人声原音转化为孙悟空的独特声线。下面介绍生成"猴哥"声音的操作方法。

STEP 01 打开剪映电脑版，在视频轨道中添加一段视频，如图 5-18 所示。

扫码看视频

图 5-18 添加一段视频

STEP 02 在"播放器"面板中，可以播放视频，预览原声视频效果，如图 5-19 所示。

图 5-19　预览原声视频效果

STEP 03 在"音频"操作区的"声音效果"|"音色"选项卡中,选择"猴哥"音色效果,如图 5-20 所示。执行操作后,即可更换声音音色。

图 5-20　选择"猴哥"音色效果

5.2.2　变化 2:生成"顾姐"的声音

在剪映中,"顾姐"的声音音色具有独特的语音风格,很有辨识度,不论视频原声是男声还是女声,都可以在剪映中将原声转变成"顾姐"独特的声音音色。下面介绍生成"顾姐"声音的操作方法。

扫码看视频

STEP 01 打开剪映电脑版,在视频轨道中添加一段视频,如图 5-21 所示。

图 5-21　添加一段视频

STEP 02 在"播放器"面板中,可以播放视频,预览原声视频效果,如图 5-22 所示。

图 5-22　预览原声视频效果

STEP 03 在"音频"操作区的"声音效果"|"音色"选项卡中,选择"顾姐"音色效果,如图 5-23 所示。执行操作后,即可更换声音音色。

图 5-23　选择"顾姐"音色效果

5.2.3　变化 3:生成"男生"的声音

剪映的 AI 变声技术可以帮助用户将视频中的女生声音变成男生声音效果,为声音创作者提供更多的创作选择。用户只需要在剪映中应用"男生"音色即可轻松实现"女生"声音转"男生"声音。下面介绍生成"男生"声音的操作方法。

扫码看视频

STEP 01 打开剪映电脑版,在视频轨道中添加一段视频,如图 5-24 所示。

图 5-24　添加一段视频

STEP 02 在"播放器"面板中,可以播放视频,预览原声视频效果,如图 5-25 所示。

图 5-25 预览原声视频效果

STEP 03 在"音频"操作区的"声音效果"|"音色"选项卡中,选择"男生"音色效果,如图 5-26 所示。执行操作后,即可更换声音音色。

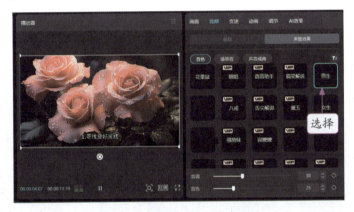

图 5-26 选择"男生"音色效果

5.2.4 变化 4:生成"熊二"的声音

熊二是中国动画片《熊出没》中的主角之一,剪映可以通过 AI 技术模仿熊二憨厚的声音特色,为用户提供"熊二"声音效果。下面介绍生成"熊二"声音的操作方法。

扫码看视频

STEP 01 打开剪映电脑版,在视频轨道中添加一段视频,如图 5-27 所示。

图 5-27 添加一段视频

STEP 02 在"播放器"面板中,可以播放视频,预览原声视频效果,如图5-28所示。

图 5-28 预览原声视频效果

STEP 03 在"音频"操作区的"声音效果"|"音色"选项卡中,选择"熊二"音色效果,如图5-29所示。执行操作后,即可更换声音音色。

图 5-29 选择"熊二"音色效果

5.3 AI 场景音:模拟声音氛围

AI 场景音效果旨在模拟不同场景下的声音氛围,如电话、乡村大喇叭、对讲机、水下等,这些场景音效果能够为声音作品增添更多的氛围感和沉浸感。本节将以剪映提供的 AI 场景音效果为例,为大家介绍具体的操作方法。

5.3.1 模拟1:生成"电话"场景音

剪映为用户提供了"电话"场景音,可以模拟真实的电话通话效果,增强观众的沉浸感和现实感。下面介绍生成"电话"场景音的操作方法。

STEP 01 打开剪映电脑版,在视频轨道中添加一段视频,如图5-30所示。

扫码看视频

图 5-30　添加一段视频

STEP 02 在"播放器"面板中,可以播放视频,预览原声视频效果,如图 5-31 所示。

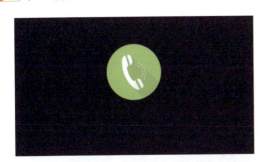 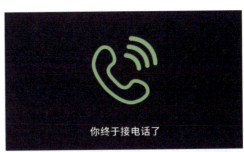

图 5-31　预览原声视频效果

STEP 03 在"音频"操作区的"声音效果"|"场景音"选项卡中,选择"电话"场景音,如图 5-32 所示。执行操作后,即可转变原声场景音效。

图 5-32　选择"电话"场景音

5.3.2　模拟 2:生成"乡村大喇叭"场景音

"乡村大喇叭"场景音是乡村地区常见的广播系统,它通常用于向村民传递信息、通知、新闻、天气预报、政府公告等。这种广播方式因其覆盖面广、传播速度快、易于操作而在农村地区非常流行。下面介绍生成"乡村大喇叭"场景音的操作方法。

STEP 01 打开剪映电脑版,在视频轨道中添加一段视频,如图 5-33 所示。

扫码看视频

图 5-33 添加一段视频

STEP 02 在"播放器"面板中,可以播放视频,预览原声视频效果,如图 5-34 所示。

图 5-34 预览原声视频效果

STEP 03 在"音频"操作区的"声音效果"|"场景音"选项卡中,选择"乡村大喇叭"场景音,如图 5-35 所示。执行操作后,即可转变原声场景音效。

图 5-35 选择"乡村大喇叭"场景音

5.3.3 模拟3:生成"对讲机"场景音

"对讲机"场景音通常指的是在特定场合下,使用对讲机进行通信时产生的声音。下面介绍生成"对讲机"场景音的操作方法。

STEP 01 打开剪映电脑版,在视频轨道中添加一段视频,如图 5-36 所示。

图 5-36 添加一段视频

STEP 02 在"播放器"面板中,可以播放视频,预览原声视频效果,如图 5-37 所示。

图 5-37 预览原声视频效果

STEP 03 在"音频"操作区的"声音效果"|"场景音"选项卡中,选择"对讲机"场景音,如图 5-38 所示。执行操作后,即可转变原声场景音效。

图 5-38 选择"对讲机"场景音

5.3.4 模拟 4:生成"水下"场景音

"水下"场景音能够模拟出水下的声音环境,这种声音效果能够为声音作品增添更多的神秘感和沉浸感。下面介绍将原音变成"水下"场景音的操作方法。

STEP 01 打开剪映电脑版,在视频轨道中添加一段视频,如图 5-39 所示。

扫码看视频

图 5-39 添加一段视频

STEP 02 在"播放器"面板中,可以播放视频,预览原声视频效果,如图 5-40 所示。

图 5-40 预览原声视频效果

STEP 03 在"音频"操作区的"声音效果"|"场景音"选项卡中,选择"水下"场景音,如图 5-41 所示。执行操作后,即可转变原声场景音效。

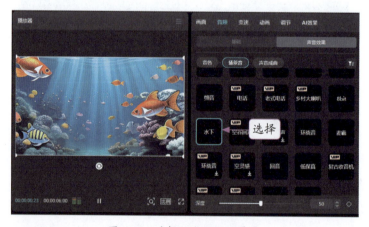

图 5-41 选择"水下"场景音

▶ 专家指点

用户还可以根据需要调整"水下"场景音的"深度"参数,参数值越大,表示离水面越深;参数值越小,表示离水面越浅。

第 6 章
手机配音创作技巧

章前知识导读

手机上的 AI 配音小程序通常具备多种功能，如文字转语音、语音合成以及语音调节等，用户只需输入需要配音的文字，选择合适的语音包或声音风格，即可快速生成高质量的语音。本章将以番茄配音小程序为例，向大家介绍手机配音的相关操作。

新手重点索引

- 应用场景：手机 AI 配音实际应用
- 配音剪辑：手机 AI 音频编辑流程
- 情绪渲染：手机 AI 配音情感表达

效果图片欣赏

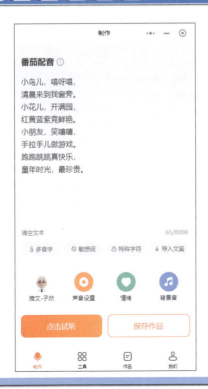
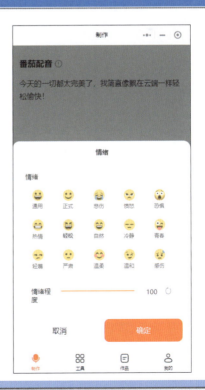

6.1 应用场景：手机 AI 配音实际应用

AI 配音小程序的应用场景非常广泛。在教育领域，教师可以利用 AI 配音小程序为课件、教案等添加语音解说，提高学生的学习兴趣和效果；在广告领域，广告商可以利用 AI 配音小程序为广告添加生动有趣的语音效果，吸引消费者的注意力。

此外，AI 配音小程序还可以应用于影视解说、诗歌朗诵、卡通动漫、有声小说、语音导航以及语音助手等多个领域。本节主要向大家介绍利用番茄配音小程序进行场景配音的相关操作。

6.1.1 场景 1：生成影视解说配音

番茄配音为用户提供了多款影视解说语音包，其中就有全网比较热门的在宇、子然、唐叔以及袁华等主播的语音包。这些语音包都是由专业的配音演员录制的，保证了配音的质量和准确性。无论是电影、电视剧还是纪录片，这些语音包都能为用户提供高质量的解说配音服务。下面介绍在番茄配音小程序中生成影视解说配音的操作方法。

扫码看视频

STEP 01 在微信上搜索"番茄配音"小程序，进入小程序"制作"界面，❶输入影视解说配音文本；❷点击主播头像，如图 6-1 所示。

STEP 02 进入"更换主播"界面，❶选择"影视"类型；❷在下方选择"在宇"主播，如图 6-2 所示。

STEP 03 执行上述操作后，即可使用"在宇"主播语音包，点击"保存作品"按钮，如图 6-3 所示。

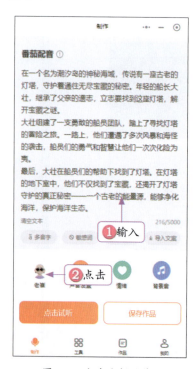
图 6-1　点击主播头像

图 6-2　选择"在宇"主播

图 6-3　点击"保存作品"按钮

STEP 04 弹出"确认作品名称"对话框，❶输入作品名称；❷点击"确认"按钮，如图6-4所示。

STEP 05 进入"作品详情"界面，❶点击 ▶ 按钮，可以试听音频；❷点击"MP3下载"按钮，如图6-5所示，即可将音频下载保存。

图 6-4　点击"确认"按钮

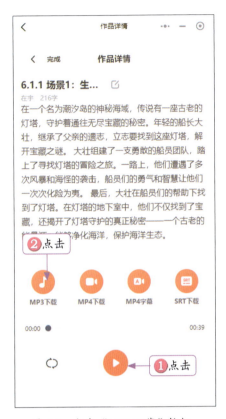

图 6-5　点击"MP3下载"按钮

6.1.2　场景2：生成广告营销配音

使用番茄配音小程序，用户能够轻松制作出专业的广告营销配音。无论是商家推广新产品，还是品牌塑造形象，番茄配音小程序都能提供多样化的声音选择和精准的语音合成技术，让广告营销更加生动有趣，有效吸引目标受众的注意力。下面向大家介绍在番茄配音小程序中制作广告营销配音音频的操作方法。

扫码看视频

STEP 01 在番茄配音小程序的"制作"界面中，❶输入广告营销配音文本；❷点击主播头像，如图6-6所示。

STEP 02 进入"更换主播"界面，❶选择"广告"类型；❷在下方选择"乐悠"主播，如图6-7所示。

STEP 03 执行操作后，即可使用"乐悠"主播语音包，点击"保存作品"按钮，如图6-8所示。

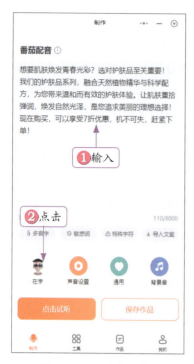
图 6-6　点击主播头像

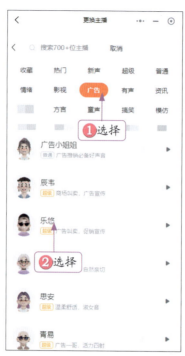
图 6-7　选择"乐悠"主播

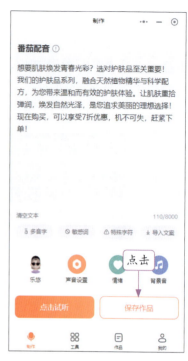
图 6-8　点击"保存作品"按钮

STEP 04 弹出"确认作品名称"对话框，❶输入作品名称；❷点击"确认"按钮，如图 6-9 所示。

STEP 05 进入"作品详情"界面，❶点击▶按钮，可以试听音频；❷点击"MP3 下载"按钮，如图 6-10 所示，即可将音频下载保存。

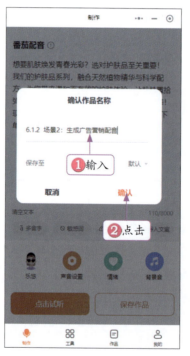
图 6-9　点击"确认"按钮

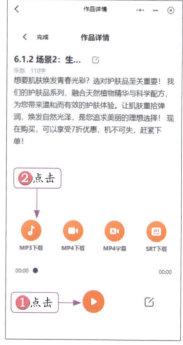
图 6-10　点击"MP3 下载"按钮

第 6 章 》手机配音创作技巧

▶ 6.1.3 场景 3：生成小说推文配音

扫码看视频

在数字化阅读日益盛行的今天，小说推文配音作为一种独特的阅读方式，正逐渐受到越来越多读者的青睐。这种结合了文字、声音和情感的全新体验，不仅让读者能够用耳朵"阅读"，还能让他们沉浸在角色丰富的情感世界中。通过配音演绎，小说中的每一个情节、每一个角色都仿佛跃然纸上，生动而真实。

使用番茄配音小程序，用户只需简单几步操作，就能轻松为小说推文配上合适的声音，极大地提升了阅读的趣味性和代入感。下面介绍具体的操作方法。

STEP 01 在番茄配音小程序的"制作"界面中，❶输入小说推文配音文本；❷点击主播头像，如图 6-11 所示。

STEP 02 进入"更换主播"界面，❶选择"有声"类型；❷在下方选择"推文 - 子然"主播，如图 6-12 所示。

STEP 03 执行操作后，即可使用"推文 - 子然"主播语音包，点击"声音设置"按钮，如图 6-13 所示。

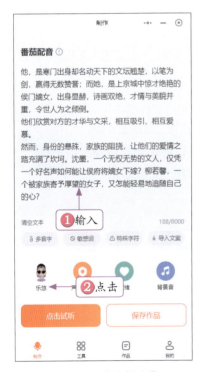
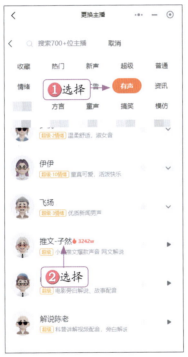
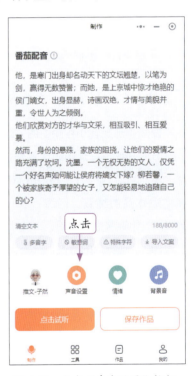

图 6-11　点击主播头像　　图 6-12　选择"推文 - 子然"主播　　图 6-13　点击"声音设置"按钮

STEP 04 弹出"声音设置"面板，❶调整"语速"参数为 15，将语速稍微调快一些；❷点击"确定"按钮，如图 6-14 所示。

STEP 05 返回"制作"界面，点击"保存作品"按钮，弹出"确认作品名称"对话框，❶输入作品名称；❷点击"确认"按钮，如图 6-15 所示。

STEP 06 进入"作品详情"界面，❶点击 ▶ 按钮，可以试听音频；❷点击"MP3 下载"按钮，如图 6-16 所示，即可将音频下载保存。

109

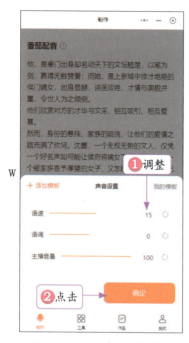

图 6-14　点击"确定"按钮　　图 6-15　点击"确认"按钮　　图 6-16　点击"MP3 下载"按钮

6.1.4　场景 4：生成诗歌朗诵配音

使用番茄配音小程序中的 AI 语音合成技术进行配音，可以高效、快速地生成朗诵音频，节省时间和成本，提高制作效率。此外，用户可以选择 AI 童声语音包进行诗歌朗诵场景配音，童声语音包具有童真、清澈的声音特点，适合朗诵童话、儿歌、诗歌等文学作品，能够增添作品的纯真、活泼的氛围，让诗歌更加生动、感人，以触动听众的心灵。下面介绍制作诗歌朗诵配音音频的操作方法。

STEP 01 在番茄配音小程序的"制作"界面中，❶输入诗歌朗诵配音文本；❷点击主播头像，如图 6-17 所示。

STEP 02 进入"更换主播"界面，❶选择"童声"类型；❷在下方选择"可儿"主播，如图 6-18 所示。

图 6-17　点击主播头像　　　　图 6-18　选择"可儿"主播

第 6 章 手机配音创作技巧

STEP 03 执行操作后，即可使用"可儿"主播语音包，点击"声音设置"按钮，如图 6-19 所示。

STEP 04 弹出"声音设置"面板，❶调整"语调"参数为 8，将语调调低一些；❷点击"确定"按钮，如图 6-20 所示。

图 6-19 点击"声音设置"按钮

图 6-20 点击"确定"按钮

STEP 05 返回"制作"界面，点击"保存作品"按钮，弹出"确认作品名称"对话框，❶输入作品名称；❷点击"确认"按钮，如图 6-21 所示。

STEP 06 进入"作品详情"界面，❶点击 ▶ 按钮，可以试听音频；❷点击"MP3 下载"按钮，如图 6-22 所示，即可将音频下载保存。

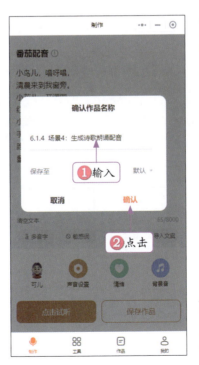

图 6-21 点击"确认"按钮

图 6-22 点击"MP3 下载"按钮

AI 配音全面应用　录音剪辑＋字变音频＋声音变字＋歌曲制作

▶ 6.1.5　场景 5：生成卡通动漫配音

扫码看视频

番茄配音小程序提供了丰富的动漫语音包，涵盖了各种风格和类型的角色声音，用户可以根据作品的需要选择合适的语音包进行配音，丰富角色形象。下面介绍制作卡通动漫配音音频的操作方法。

STEP 01 在番茄配音小程序的"制作"界面中，❶输入一段动漫角色独白；❷点击主播头像，如图 6-23 所示。

STEP 02 进入"更换主播"界面，❶选择"动漫"类型；❷在下方选择"牛牛"主播，如图 6-24 所示。

图 6-23　点击主播头像　　　图 6-24　选择"牛牛"主播

STEP 03 执行上述操作后，即可使用"牛牛"主播语音包，点击"背景音"按钮，如图 6-25 所示。

STEP 04 弹出"背景音乐设置"面板，在"背景音乐"右侧点击"添加背景音乐＋"按钮，如图 6-26 所示。

STEP 05 进入音乐库，切换至"积极向上"选项卡，点击"充满希望"右侧的"使用"按钮，如图 6-27 所示。

图 6-25　点击"背景音"按钮　　图 6-26　点击相应按钮　　图 6-27　点击"使用"按钮

STEP 06 返回"背景音乐设置"面板，❶开启"文本播报时降低背景音量"开关；❷点击"确认"按钮，如图6-28所示。

STEP 07 返回"制作"界面，点击"点击试听"按钮，试听音频效果，如图6-29所示。执行操作后，将作品保存并下载。

图6-28 点击"确认"按钮　　图6-29 点击"点击试听"按钮

6.1.6 场景6：生成多人对话配音

番茄配音提供了"对话配音"功能，用户可以使用这个功能来制作对话场景的配音。用户可以选择不同的语音包来为不同角色配音，也可以调整语音的音量、语速等参数，使对话更加生动和逼真。这个功能可以用于制作动画、卡通、广播剧等各种需要配音的场景。下面介绍制作多人对话配音音频的操作方法。

扫码看视频

STEP 01 在"工具"界面中，点击"对话配音"卡片，如图6-30所示。

STEP 02 进入"对话配音"界面，点击"更多"按钮，如图6-31所示。

图6-30 点击"对话配音"卡片　　图6-31 点击"更多"按钮

STEP 03 进入"更换主播"界面，❶选择"男声"类型；❷在下方选择"新版星哥"主播，如图6-32所示，以此作为第1个角色的语音包。

STEP 04 返回"对话配音"界面，❶在输入框中输入第1个角色的第1句话；❷点击"发送"按钮，如图6-33所示。

图6-32 选择"新版星哥"主播

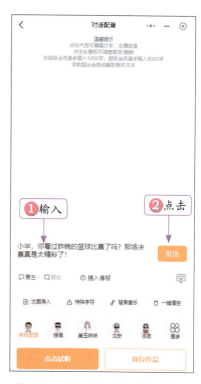

图6-33 点击"发送"按钮（1）

STEP 05 发送对话文本后，点击气泡右侧显示的"未合成"文字，如图6-34所示，即可合成语音并试听音频。

STEP 06 执行操作后，点击"更多"按钮，进入"更换主播"界面，❶选择"体育"类型；❷在下方选择"天骄"主播，如图6-35所示，以此作为第2个角色的语音包。

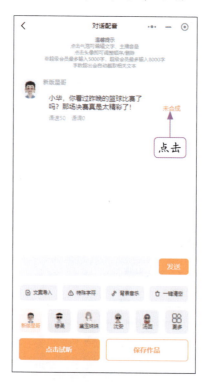

6-34 点击"未合成"文字

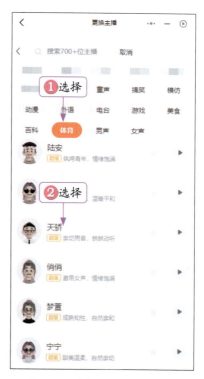

图6-35 选择"天骄"主播

第 6 章 >> 手机配音创作技巧

STEP 07 返回"对话配音"界面，❶输入第 2 个角色的第 1 句话；❷点击"居右"按钮，设置第 2 个角色的气泡靠右边放置；❸点击"发送"按钮，如图 6-36 所示，发送对话并合成语音。

STEP 08 参考以上方法，❶继续发送两个角色的对话并合成语音；❷点击"保存作品"按钮，如图 6-37 所示，将制作的多人对话配音音频保存并下载。

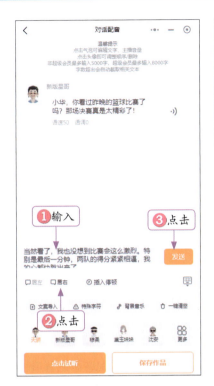
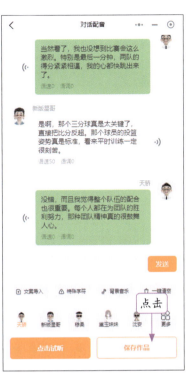

图 6-36 点击"发送"按钮（2）　　图 6-37 点击"保存作品"按钮

6.2　情绪渲染：手机 AI 配音情感表达

番茄配音为用户提供了"情绪"配音功能，该功能可以根据用户选择的情感类型，如喜悦、悲伤、愤怒、轻松及恐惧等，自动生成对应情感的语音合成内容。用户可以通过调整情感参数，使语音合成更贴合场景需求，增强语音内容的表现力和感染力。这个功能在制作情感表达丰富的配音内容时非常有用。

▶ 6.2.1　配音 1：表达生气情绪

生气情绪作为一种强烈的情感体验，不仅在现实生活中扮演着重要的角色，同样在艺术创作中也是不可或缺的元素。在动漫、广播剧等作品中，通过生气情绪的配音可以更好地渲染角色之间的矛盾和冲突，推动情节发展，使作品更加引人入胜。下面介绍在番茄配音小程序中配出生气情绪的操作方法。

扫码看视频

STEP 01 在番茄配音小程序的"制作"界面中，❶输入配音文本；❷点击主播头像，如图 6-38 所示。
STEP 02 进入"更换主播"界面，❶选择"情绪"类型；在下方展开"欣欣"主播语音包的情绪面板，❷选择"生气"选项，如图 6-39 所示。
STEP 03 执行上述操作后，即可使用"欣欣"主播语音包中的生气情绪音色，❶点击"点击试听"按钮试听音频效果；❷点击"保存作品"按钮，如图 6-40 所示，将配音音频保存并下载。

115

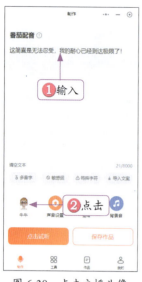

图 6-38　点击主播头像　　图 6-39　选择"生气"选项　　图 6-40　点击"保存作品"按钮

6.2.2　配音 2：表达轻松情绪

在制作动画、广播剧等作品时，通过轻松情绪的配音可以营造轻松愉快的氛围，增强作品的欢乐感和亲和力，吸引听众的注意力，提升作品的观赏性和听众体验。下面介绍在番茄配音小程序中配出轻松情绪的操作方法。

扫码看视频

STEP 01 在"制作"界面中，❶输入配音文本；❷选择"张小可"主播；❸点击"通用"按钮，如图 6-41 所示。

STEP 02 弹出"情绪"面板，❶选择"轻松"情绪；❷设置"情绪程度"参数为 100，将轻松情绪调到最大值，如图 6-42 所示。

STEP 03 点击"确定"按钮，即可使用"张小可"主播语音包中的轻松情绪音色，❶点击"点击试听"按钮，可以试听音频；❷点击"保存作品"按钮，如图 6-43 所示，将配音音频保存并下载。

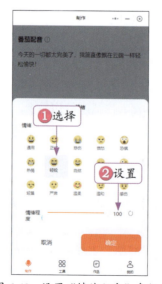
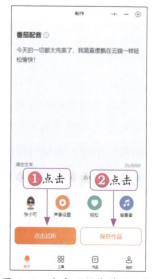

图 6-41　点击"通用"按钮　　图 6-42　设置"情绪程度"参数　　图 6-43　点击"保存作品"按钮

6.3 配音剪辑：手机 AI 音频编辑流程

在番茄配音小程序中，还为用户提供了多个剪辑功能，包括音频变声、作品拼接、音频裁剪以及缩短静音等功能，使用这些功能，用户可以轻松地进行音频和视频的编辑、修改和转换，极大地提高工作效率和创作可能性。本节将向大家介绍在手机上使用番茄配音小程序进行 AI 配音剪辑的操作方法。

6.3.1 剪辑 1：对配音进行变声

番茄配音中的"音频变声"功能提供了丰富多样的声音变化选项，用户可以根据作品需求选择合适的声音效果，包括男声、女声、儿童声、机器人声等，丰富作品的声音表现形式，增加趣味性和创意性。下面介绍音频变声的操作方法。

扫码看视频

STEP 01 在番茄配音小程序的"工具"界面中，点击"音频变声"按钮，如图 6-44 所示。

STEP 02 进入"音频变声"界面，其中显示了多款变声特效，点击"添加音频"按钮，如图 6-45 所示。

STEP 03 进入"作品音频"界面，选择一个音频，如图 6-46 所示。

图 6-44 点击"音频变声"按钮

图 6-45 点击"添加音频"按钮

图 6-46 选择一个音频

STEP 04 返回"音频变声"界面，①选择"熊孩子"特效；②点击"变音并播放"按钮，如图 6-47 所示，即可变声并播放音频。

STEP 05 点击"导出作品"按钮，如图 6-48 所示，将变声后的音频导出。

图 6-47 点击"变音并播放"按钮　　图 6-48 点击"导出作品"按钮

6.3.2 剪辑 2：拼接多个配音作品

"作品拼接"功能允许用户将多个音频片段进行拼接，形成完整的配音作品，使配音制作更加灵活多样，可以实现更复杂的剧情和情感表达。下面介绍作品拼接的操作方法。

扫码看视频

STEP 01 在番茄配音小程序的"工具"界面中，点击"作品拼接"按钮，如图 6-49 所示。

STEP 02 进入"作品拼接"界面，点击"添加作品"按钮，如图 6-50 所示。

STEP 03 ❶添加 3 个作品；❷点击"点击试听"按钮，可以试听音频效果；❸点击"导出作品"按钮，如图 6-51 所示，将拼接后的音频导出。

图 6-49 点击"作品拼接"按钮　　图 6-50 点击"添加作品"按钮　　图 6-51 点击"导出作品"按钮

6.3.3 剪辑3：裁剪不需要的音频

"音频裁剪"功能可以精确地控制音频的起始和结束位置，使用户可以裁剪出符合需求的精确长度的音频片段，避免了不必要的冗长或重复内容，提升了音频的质量和效果。下面介绍音频裁剪的操作方法。

扫码看视频

STEP 01 在番茄配音小程序的"工具"界面中，点击"音频裁剪"按钮，如图6-52所示。

STEP 02 进入"音频裁剪"界面，点击"添加音频"按钮，如图6-53所示。

STEP 03 ❶添加一个音频作品；❷在"音频裁剪"下方向右拖曳左侧的色块，将前面的内容裁剪掉；❸点击"裁剪并试听"按钮，即可裁剪并试听音频效果，如图6-54所示。点击"导出作品"按钮，将裁剪后的音频导出。

图 6-52　点击"音频裁剪"按钮　　图 6-53　点击"添加音频"按钮　　图 6-54　点击相应按钮

6.3.4 剪辑4：为配音加背景音乐

"加背景音"功能提供了各种背景音效选项，用户可以根据作品需求选择合适的背景音效，如自然风景、城市街道、室内场景等，丰富了配音作品的声音效果，增强了作品的环境氛围和场景感。用户可以根据自己的创作需求和作品的特定情境，选择最合适的背景音效，从而营造出更加真实和具有沉浸感的声音环境。下面介绍为配音加背景音乐的操作方法。

扫码看视频

STEP 01 在番茄配音小程序的"工具"界面中，点击"加背景音"按钮，进入"加背景音"界面，在"原声"下方点击"添加音频"按钮，如图6-55所示。

STEP 02 ❶添加一个音频作品；❷在"背景音乐"下方点击"添加音频"按钮，如图6-56所示。

图 6-55　点击"添加音频"按钮（1）　图 6-56　点击"添加音频"按钮（2）

STEP 03 进入"选择背景音"界面，切换至"平静"选项卡，找到"清晨"音乐，在其右侧点击"使用"按钮，如图 6-57 所示。

STEP 04 执行操作后，即可使用背景音乐，❶设置"背景音量"参数为 25，将音乐声音调小；❷点击"立即试听"按钮，如图 6-58 所示，即可试听音频效果。点击"导出作品"按钮，即可将音频导出。

图 6-57　点击"使用"按钮　图 6-58　点击"立即试听"按钮

第 7 章

克隆个人专属音色

章前知识导读

随着 AI 技术的发展，语音克隆技术日益成熟。这一技术不仅可以为个人用户定制专属的声音形象，还可以为语音助手、教育培训、广告和游戏等提供配音服务。本章将探讨如何使用剪映和 So-VITS-SVC 两种工具克隆个人专属音色，帮助读者理解和掌握这些技术的应用。

新手重点索引

🎬 克隆音色：使用剪映复制声音　　🎬 语音克隆：使用 So-VITS-SVC 翻唱音乐

效果图片欣赏

7.1 克隆音色：使用剪映复制声音

什么是克隆音色？克隆音色是一种利用人工智能技术，通过分析和学习目标声音的特征，生成与目标声音高度相似的声音的技术。克隆音色可以实现将文本转化为特定人的声音输出，广泛应用于各种需要特定音色配音的场景。

剪映为用户提供了 AI 克隆音色功能，通过这一功能，用户可以轻松克隆自己的声音或者他人的声音，使得视频配音更加多样化和个性化。本节将向大家介绍如何在剪映中克隆自己的声音。

7.1.1 克隆 1：通过"音频"克隆声音

在剪映 APP 中，用户可以通过"音频"功能来克隆自己的声音，仅需 10 秒，即可快速克隆专属音色，具体操作如下。

扫码看视频

STEP 01 在剪映 APP 中，点击"开始创作"按钮，如图 7-1 所示。

STEP 02 进入"照片视频"界面，❶选择一个视频素材；❷选中"高清"复选框；❸点击"添加"按钮，如图 7-2 所示。

STEP 03 执行操作后，即可添加视频素材，点击"音频"按钮，如图 7-3 所示。

图 7-1 点击"开始创作"按钮

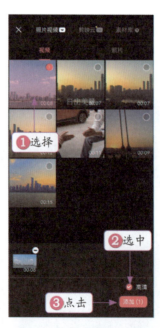
图 7-2 点击"添加"按钮

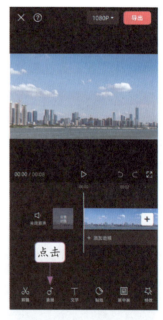
图 7-3 点击"音频"按钮

▶ 专家指点

用户也可以在轨道中点击"添加音频"按钮，执行操作后，将同样弹出二级工具栏。

STEP 04 在二级工具栏中，点击"克隆音色"按钮，如图 7-4 所示。

STEP 05 弹出"克隆音色"面板，点击"开始克隆"按钮，如图 7-5 所示。

第 7 章 » 克隆个人专属音色

STEP 06 执行操作后，弹出相应面板，显示付费提示与使用规范，❶选中"我已阅读并同意《'剪映'音色克隆使用规范》"复选框；❷点击"去录制"按钮，如图 7-6 所示。

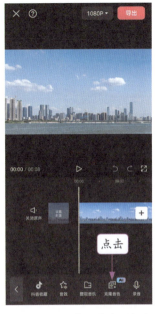

图 7-4　点击"克隆音色"按钮　　图 7-5　点击"开始克隆"按钮　　图 7-6　点击"去录制"按钮

STEP 07 执行操作后，即可进入"录制音频"界面，点击"点击或长按进行录制"按钮，如图 7-7 所示。
STEP 08 用户朗读剪映随机生成的例句即可进行音色录制，朗读完成后，点击■按钮，如图 7-8 所示。
STEP 09 执行操作后，即可显示音色生成进度，如图 7-9 所示。

图 7-7　点击"点击或长按进行　　图 7-8　点击相应按钮　　　图 7-9　显示音色生成进度
　　　　录制"按钮

123

AI 配音全面应用 录音剪辑＋字变音频＋声音变字＋歌曲制作

> ▶ 专家指点
>
> 　　注意，如果用户在录制时没有发挥好，想要重新录制音色，点击"取消"按钮，重新录制即可。此外，在生成克隆音色并进入文本编辑界面后，用户可以使用"智能写文案"功能，让 AI 生成合适的文案内容。

STEP 10 稍等片刻，即可生成自己的克隆音色，❶在"点击试听"下方可以试听中文例句语音和英文例句语音；❷在"音色命名"文本框中可以为克隆音色命名；❸点击"保存音色"按钮，如图 7-10 所示。

STEP 11 执行上述操作后，在"克隆音色"面板中，即可显示生成的克隆音色，如图 7-11 所示。

STEP 12 点击"去生成朗读"按钮，进入文本编辑界面，❶输入文本内容；❷点击"应用"按钮，如图 7-12 所示，即可用克隆音色进行文字配音。

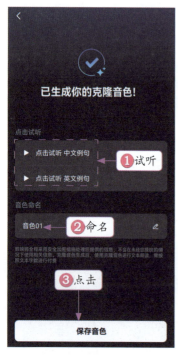

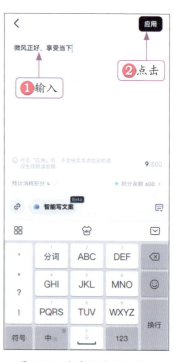

图 7-10　点击"保存音色"按钮　　图 7-11　显示克隆音色　　图 7-12　点击"应用"按钮

7.1.2　克隆 2：通过"文字"克隆声音

　　在剪映 APP 中，除了通过"音频"功能克隆音乐外，用户还可以通过"文字"功能来克隆自己的声音，具体操作如下。

扫码看视频

STEP 01 在剪映 APP 中，❶添加一个视频素材，点击"文字"按钮，进入二级工具栏；❷点击"新建文本"按钮，如图 7-13 所示。

STEP 02 进入文字编辑界面，❶输入文字内容；❷选择一个预设样式；❸调整文字位置，如图 7-14 所示。

STEP 03 点击 ✓ 按钮，完成文字编辑。在工具栏中点击"文本朗读"按钮，如图 7-15 所示。

第 7 章 》克隆个人专属音色

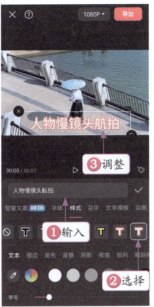
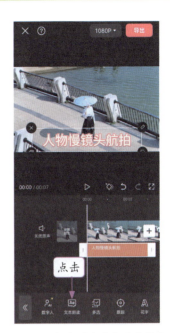

图 7-13　点击"新建文本"按钮　　图 7-14　调整文字位置　　图 7-15　点击"文本朗读"按钮

STEP 04 弹出"音色选择"面板，在"我的"选项卡中，点击"克隆音色"标签，如图 7-16 所示。

STEP 05 执行上述操作后，即可显示上一个案例中录制的克隆音色，点击■按钮，如图 7-17 所示。

STEP 06 进入"录制音频"界面，点击"点击或长按进行录制"按钮，如图 7-18 所示，即可录制音色。

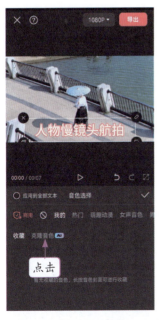

图 7-16　点击"克隆音色"标签　　图 7-17　点击相应按钮（1）　　图 7-18　点击相应按钮（2）

STEP 07 点击■按钮结束录制后，即可生成第 2 个克隆音色，点击"保存音色"按钮，如图 7-19 所示。

STEP 08 返回"音色选择"面板，其中显示了生成的第 2 个克隆音色，点击■按钮，如图 7-20 所示。

125

STEP 09 弹出"调整参数"面板,设置"语速"参数为0.8x,将语速稍微调慢一些,如图7-21所示。

图7-19 点击"保存音色"按钮　　图7-20 点击相应按钮(3)　　图7-21 设置"语速"参数

STEP 10 点击✓按钮,完成音色克隆及使用。返回一级工具栏,在音频轨道中选择配音音频,如图7-22所示。

STEP 11 在工具栏中,点击"音量"按钮,如图7-23所示。

STEP 12 弹出"音量"面板,将声音音量调到300,调高配音音频的声音音量,如图7-24所示。

图7-22 选择配音音频　　图7-23 点击"音量"按钮　　图7-24 将声音音量调到300

7.1.3 演示：在电脑中使用专属配音

剪映手机版和电脑版的账号是可以通用的，例如，用户在剪映 APP 中登录账号并录制了自己专属的克隆音色，然后在剪映电脑版中也登录同一个账号，即可使用手机录制的克隆音色为视频进行配音。下面介绍在剪映电脑版中使用专属配音的操作方法。

扫码看视频

STEP 01 打开剪映电脑版并创建一个草稿文件，在视频轨道上添加一段视频素材，如图 7-25 所示。

STEP 02 拖曳时间线至 00:00:00:15 的位置，在"文本"功能区的"花字"选项卡中，找到一个合适的花字，单击"添加到轨道"按钮，如图 7-26 所示。

图 7-25 添加一段视频素材

图 7-26 单击"添加到轨道"按钮

STEP 03 执行操作后，即可在时间线的位置添加一个花字文本，选择添加的花字文本，如图 7-27 所示。

图 7-27 选择添加的花字文本

STEP 04 在"文本"操作区中，❶输入文字内容；❷设置"字间距"参数为 5，将文字间距稍微拉开一些；❸在"播放器"面板中调整文本的位置和大小，如图 7-28 所示。

图 7-28 调整文本位置和大小

STEP 05 在"动画"操作区的"入场"选项卡中,选择"渐显"动画,为文本添加入场动画,如图 7-29 所示。

STEP 06 执行操作后,在"出场"选项卡中,选择"溶解"动画,为文本添加出场动画,如图 7-30 所示。

图 7-29 选择"渐显"动画

图 7-30 选择"溶解"动画

STEP 07 在"朗读"操作区的"克隆音色"选项卡中,❶选择"音色 02"音色;❷单击"开始朗读"按钮,如图 7-31 所示,即可生成配音音频。

STEP 08 在轨道上,向上拖曳配音音频上的音量线,直至参数显示为 10.0dB,将配音音频音量调高,如图 7-32 所示,完成专属配音的制作。

图 7-31 单击"开始朗读"按钮

图 7-32 向上拖曳音量线

7.2 语音克隆：使用 So-VITS-SVC 翻唱音乐

So-VITS-SVC（也称 Sovits）是一款基于 VITS（Variational Inference Text-to-Speech）、soft-vc（Soft Voice Conversion）、VISinger2（一个高质量的歌声合成系统）等项目开发的开源免费 AI 语音转换软件。So-VITS-SVC 可以克隆一个人的声音特征，然后应用这些特征对另一段语音或歌曲进行音色替换，实现声音转换。该技术具有高精度性和灵活性，适用于专业语音克隆应用，还支持多种使用场景，包括但不限于 AI 翻唱、声音克隆等，为用户提供了一个便捷、高效的解决方案。

7.2.1 流程 1：安装 Ultimate Vocal Remover

Ultimate Vocal Remover 也称 UVR5，是利用先进的机器学习和深度学习算法从混合音频轨道中分离出人声和伴奏的音频软件，在音频处理和音乐制作领域具有广泛的应用。使用 So-VITS-SVC 翻唱音乐前，首先需要通过 UVR5 对准备的音乐素材进行人声和伴奏分离。下面介绍安装 Ultimate Vocal Remover 的操作方法。

扫码看视频

STEP 01 打开计算机中下载好的软件安装文件夹，双击 UVR5 文件夹，如图 7-33 所示。

STEP 02 在文件夹中，双击安装程序，如图 7-34 所示。

图 7-33　双击 UVR5 文件夹

图 7-34　双击安装程序

STEP 03 弹出安装设置对话框，选中 I accept the agreement（我接受协议）单选按钮，如图 7-35 所示。

STEP 04 单击 Next（下一步）按钮，即可进入安装路径页面（这里默认设置即可），单击 Next 按钮，如图 7-36 所示。

图 7-35　选中 I accept the agreement 单选按钮

图 7-36　单击 Next 按钮

STEP 05 进入下一个页面，选中 Create a desktop shortcut（创建桌面快捷方式）复选框，如图 7-37 所示。

STEP 06 单击 Next 按钮，进入准备安装页面，单击 Install（安装）按钮，如图 7-38 所示。

图 7-37 选中 Create a desktop shortcut 复选框

图 7-38 单击 Install 按钮

STEP 07 执行操作后，即可开始加载安装软件，如图 7-39 所示。

STEP 08 稍等片刻，即可完成安装，单击 Finish（完成）按钮，如图 7-40 所示。

图 7-39 开始加载安装软件

图 7-40 单击 Finish 按钮

STEP 09 执行上述操作后，即可在桌面上显示软件的快捷方式并自动启动程序，如图 7-41 所示。

STEP 10 加载 UVR5 模型，关闭程序软件。在安装程序文件夹中，❶选择"UVR5 模型"压缩包；单击鼠标右键，❷在弹出的快捷菜单中选择"解压到当前文件夹"命令，如图 7-42 所示。

图 7-41 显示软件快捷方式并自动启动程序

图 7-42 选择"解压到当前文件夹"命令

STEP 11 稍等片刻，即可解压出 3 个文件，如图 7-43 所示。

图 7-43 解压出 3 个文件

STEP 12 ❶在桌面上选择 Ultimate Vocal Remover 应用程序；单击鼠标右键，❷在弹出的快捷菜单中选择"属性"命令，如图 7-44 所示。

STEP 13 弹出"Ultimate Vocal Remover 属性"对话框，单击"打开文件所在的位置"按钮，如图 7-45 所示。

图 7-44 选择"属性"命令　　　　图 7-45 单击"打开文件所在的位置"按钮

STEP 14 执行操作后，即可打开软件安装文件所在的位置，找到并双击 models 文件夹，如图 7-46 所示。

图 7-46 找到并双击 models 文件夹

STEP 15 返回前面解压的 UVR5 模型文件夹，选择解压出来的 3 个文件，如图 7-47 所示。

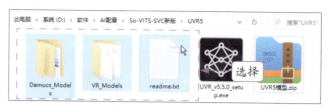

图 7-47 选择解压出来的 3 个文件

STEP 16 按 Ctrl ＋ C 组合键复制模型文件，在 models 文件夹中按 Ctrl ＋ V 组合键粘贴，弹出"替换或跳过文件"对话框，选择"替换目标中的文件"选项，如图 7-48 所示。

STEP 17 稍等片刻，即可替换文件，完成模型加载操作，如图 7-49 所示。

图 7-48 选择"替换目标中的文件"选项

图 7-49 完成模型加载操作

7.2.2 流程 2：分离人声与伴奏

将 UVR5 的程序软件和模型安装完成后，接下来即可对准备的音乐素材进行人声和伴奏分离，具体操作如下。

STEP 01 启动 UVR5 程序软件，在软件界面中单击 Select Input（选择输入）按钮，如图 7-50 所示。

STEP 02 弹出 Select Music Files（选择音乐文件）对话框，选择准备好的音乐素材，如图 7-51 所示。单击"打开"按钮，即可输入音乐素材所在位置。

扫码看视频

图 7-50 单击 Select Input 按钮

图 7-51 选择准备好的音乐素材

STEP 03 返回软件界面，单击 Select Output（选择输出）按钮，如图 7-52 所示。

STEP 04 弹出 Select Folder（选择文件夹）对话框，选择一个文件夹作为输出保存位置，如图 7-53 所示。

第 7 章 » 克隆个人专属音色

图 7-52 单击 Select Output 按钮　　　图 7-53 选择一个文件夹

STEP 05 单击"选择文件夹"按钮，返回软件界面，选中 MP3 单选按钮，如图 7-54 所示。

STEP 06 在 CHOOSE PROCESS METHOD（选择处理方法）下方的列表框中，选择 Demucs（音乐源分离模型）选项，如图 7-55 所示。

图 7-54 选中 MP3 单选按钮　　　图 7-55 选择 Demucs 选项

STEP 07 在 CHOOSE DEMUCS MODEL（选择模型版本）下方的列表框中，选择 v3 | UVR_Model_1 选项，如图 7-56 所示。

STEP 08 执行操作后，选中 GPU Conversion（GPU 转换）复选框，如图 7-57 所示，表示通过 GPU 进行转换。

图 7-56 选择 v3 | UVR_Model_1 选项　　　图 7-57 选中 GPU Conversion 复选框

STEP 09 设置完成后，在下方单击 Start Processing（开始处理）按钮，如图 7-58 所示。

133

STEP 10 稍等片刻,即可完成音乐人声与伴奏分离操作,效果如图 7-59 所示。

图 7-58 单击 Start Processing 按钮

图 7-59 音乐人声与伴奏分离效果

> **专家指点**
>
> GPU Conversion(GPU 转换)指的是使用图形处理单元(GPU)来执行数据处理和计算任务,而不是依赖中央处理单元(CPU)。在许多计算密集型任务中,如图像处理、深度学习模型训练和推理、视频编码和解码,使用 GPU 可以显著加快处理速度。
>
> 在进行音源分离时,GPU 可以显著加速模型的训练和推理过程,提高分离效果和效率。在实时音频处理和特效生成中,GPU 的并行计算能力则可以减少延迟,提供更好的用户体验。此外,语音识别和语音合成模型通常需要处理大量的音频数据,通过 GPU 加速可以提高处理速度和准确性。

7.2.3 流程 3:消除混响和声

接下来,需要对分离出来的人声音频进行混响和声消除处理。消除混响和声可以提高音频的清晰度和质量,使其更加适合特定的应用场景,特别是在音乐制作、录音、广播和影视制作等领域。下面介绍在 UVR5 中消除混响和声的操作方法。

扫码看视频

STEP 01 以上一例分离出来的人声音频为例,在 UVR5 程序软件界面中,单击 Select Input(选择输入)按钮,如图 7-60 所示。

STEP 02 弹出 Select Music Files(选择音乐文件)对话框,选择分离好的人声音频,如图 7-61 所示。单击"打开"按钮,即可输入音乐素材所在位置。

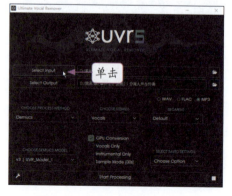

图 7-60 单击 Select Input 按钮

图 7-61 选择分离好的人声音频

STEP 03 返回软件界面，单击 Select Output（选择输出）按钮，如图 7-62 所示。

STEP 04 弹出 Select Folder（选择文件夹）对话框，选择一个文件夹作为输出保存位置，如图 7-63 所示。

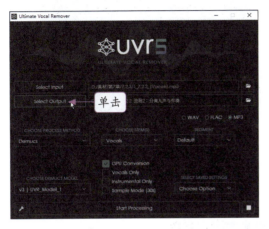

图 7-62 单击 Select Output 按钮

图 7-63 选择一个文件夹

STEP 05 单击"选择文件夹"按钮，返回软件界面，在 CHOOSE PROCESS METHOD（选择处理方法）下方的列表框中，选择 VR Architecture（VR 架构）选项，如图 7-64 所示。

STEP 06 在 WINDOW SIZE（窗口尺寸）下方的列表框中，选择 320 选项，如图 7-65 所示。

图 7-64 选择 VR Architecture 选项

图 7-65 选择 320 选项

▶ 专家指点

在数字信号处理和音频处理领域，Window Size 通常指的是在进行信号处理时所选取的时间或样本的长度。

STEP 07 在 CHOOSE VR MODEL（选择 VR 模型）下方的列表框中，选择 5_HP_Karaoke-UVR 模型版本，如图 7-66 所示。

STEP 08 执行操作后，选中 Vocals Only（仅人声）复选框，如图 7-67 所示。

图 7-66　选择 5_HP_Karaoke-UVR 模型版本　　　图 7-67　选中 Vocals Only 复选框

STEP 09 设置完成后，在下方单击 Start Processing（开始处理）按钮，如图 7-68 所示。稍等片刻，即可消除人声音频中的混响和声。

图 7-68　单击 Start Processing 按钮

7.2.4　流程 4：准备自己的人声音频

接下来，需要准备几段清晰的人声音频，最好是在安静的环境下录制的人声音频，人声音频文件使用 .wav 格式，然后通过文件批量命名工具对人声音频统一命名，具体操作如下。

扫码看视频

STEP 01 打开人声音频所在文件夹，双击"文件批量重命名"工具，如图 7-69 所示。

STEP 02 稍等片刻，即可对人声音频批量命名，如图 7-70 所示。

图 7-69　双击"文件批量重命名"工具　　　图 7-70　对人声音频批量命名

7.2.5 流程 5：分割人声干声

对人声音频统一命名后，接下来即可使用音频切分工具 Audio Slicer，将人声音频文件分割成较小的片段，这些片段可以根据不同的切割标准生成，如时间长度、节拍、静音段等。下面介绍分割人声干声的操作方法。

扫码看视频

STEP 01 打开计算机中下载好的软件安装文件夹，双击"Audio Slicer（音频切分）"文件夹，如图 7-71 所示。

STEP 02 进入文件夹，将压缩文件进行解压，双击解压后的文件夹，如图 7-72 所示。

图 7-71 双击"Audio Slicer（音频切分）"文件夹

图 7-72 双击解压后的文件夹

STEP 03 进入文件夹，找到并双击 slicer-gui.exe 应用程序，如图 7-73 所示。

STEP 04 执行操作后，即可打开软件，单击 Browse（浏览）按钮，如图 7-74 所示。

图 7-73 双击 slicer-gui.exe 应用程序

图 7-74 单击 Browse 按钮

STEP 05 弹出 Browse Output Directory（浏览输出目录）对话框，选择一个输出文件夹，如图 7-75 所示。

STEP 06 单击"选择文件夹"按钮，即可设置输出位置，在软件界面左上角单击 Add Audio Files（添加音频文件）按钮，如图 7-76 所示。

图 7-75 选择一个输出文件夹

图 7-76 单击 Add Audio Files 按钮

STEP 07 弹出 Select Audio Files（选择音频文件）对话框，全选准备好的人声音频，如图 7-77 所示。

STEP 08 单击"打开"按钮，即可添加音频文件，在软件界面右下角单击 Start（开始）按钮，如图 7-78 所示。

图 7-77　全选准备好的人声音频　　　　　图 7-78　单击 Start 按钮

STEP 09 稍等片刻，弹出 Audio Slicer（音频切片器）对话框，单击 OK 按钮，如图 7-79 所示，即可完成音频分割。

STEP 10 在输出文件夹中，使用上一例中的"文件批量重命名"工具，对分割后的人声干声进行重命名，效果如图 7-80 所示。

图 7-79　单击 OK 按钮　　　　　图 7-80　对分割后的人声干声进行重命名

● 专家指点

对人声干声进行重命名后，用户可以将文件批量命名工具删除。

7.2.6　流程 6：训练数据模型

接下来是比较关键的一步，即需要使用 So-VITS-SVC 训练数据模型，克隆个人专属音色，以用来翻唱歌曲、配音等。下面介绍训练数据模型的操作方法。

STEP 01 打开计算机中下载好的软件安装文件夹，在"新版整合包"文件夹中，将压缩文件进行解压，双击解压后的文件夹，如图 7-81 所示。

STEP 02 进入文件夹，找到并双击 dataset_raw 文件夹，如图 7-82 所示。

扫码看视频

第 7 章 » 克隆个人专属音色

图 7-81 双击解压后的文件夹

图 7-82 双击 dataset_raw 文件夹

> **专家指点**
>
> dataset_raw 通常指的是原始数据集，即未经过任何处理或转换的数据。在数据科学和机器学习领域，研究人员经常会将数据集分为原始数据集和经过处理的数据集。原始数据集是收集或获取的最初的数据，通常包含未经处理的原始观测或记录。处理数据集可能涉及数据清洗、特征工程、数据转换等步骤，以便为机器学习模型提供可用的输入。因此，dataset_raw 通常指的是未经过这些处理步骤的数据。

STEP 03 进入文件夹，将上一例分割后的人声干声音频文件夹复制到该文件夹中（用户可以根据需要对文件夹重新命名，例如，此处文件夹命名为 7.2.6），为 So-VITS-SVC 训练模型提供原始数据，如图 7-83 所示。

STEP 04 执行操作后，返回上一个文件夹，双击"启动 webui.bat"文件，如图 7-84 所示。

图 7-83 复制人声干声音频文件夹

图 7-84 双击"启动 webui.bat"文件

STEP 05 执行操作后，弹出相应对话框，启动需要初始化程序，如图 7-85 所示。

图 7-85 初始化程序

STEP 06 稍等几分钟，即可打开浏览器，进入 So-VITS-SVC 使用页面，如图 7-86 所示。

图 7-86　进入 So-VITS-SVC 使用页面

STEP 07 切换至"训练"选项卡,单击"识别数据集"按钮,如图 7-87 所示。

图 7-87　单击"识别数据集"按钮

STEP 08 执行操作后,即可自动识别前面放置在 dataset_raw 文件夹中的人声音频数据集文件夹,如图 7-88 所示。

图 7-88　自动识别数据集文件夹

STEP 09 识别出数据集文件夹后,在下方显示默认数据预处理的相关设置,单击"数据预处理"按钮,如图 7-89 所示。

图 7-89　单击"数据预处理"按钮

第 7 章 » 克隆个人专属音色

> ● 专家指点
>
> 在 So-VITS-SVC 进行数据预处理时，会比较耗时，预处理速度快慢取决于用户的显卡性能，如果显卡是 8GB 或 8GB 以上的显存，则预处理速度会快一些。如果显存性能较低，可以适当减少数据集文件夹的音频数量，并在"选择训练使用的 f0 预测器"下方选择另外三个预测器进行数据预处理。

STEP 10 待数据预处理完成后，单击"清空输出信息"按钮，如图 7-90 所示，可以将预处理输出信息清除。

图 7-90　单击"清空输出信息"按钮

> ● 专家指点
>
> 在 So-VITS-SVC 数据预处理下方的"填写训练设置和超参数"选项区中，会自动识别出用户电脑中当前使用的显卡信息；如果没有显卡，则会识别出电脑 CPU（内存）。注意，如果用户的电脑中有一个独立的显卡，可以选中 cuda（显存）单选按钮，加快训练速度；如果没有，则可以选中 cpu 单选按钮缓存数据。图 7-91 所示为"填写训练设置和超参数"选项区。

图 7-91　"填写训练设置和超参数"选项区

STEP 11 在"填写训练设置和超参数"选项区中，检查"说话人列表"文本框中显示的数据集是否正确，如果正确，单击下方的"写入配置文件"按钮，如图 7-92 所示。

图 7-92 单击"写入配置文件"按钮

STEP 12 配置文件写入完成后,单击"从头开始训练"按钮,如图 7-93 所示,即可开始自动装载预训练模型。装载预训练模型的过程用时较长,用户如果需要中止,可以在训练进度对话框中按 Ctrl + C 组合键中止训练;如果需要继续,则单击"继续上一次的训练进度"按钮即可。

图 7-93 单击"从头开始训练"按钮

在训练过程中,如果用户想知道训练结果如何,可以打开步骤 3 中的 so-vits-svc 文件夹,双击"启动 tensorboard.bat"文件,如图 7-94 所示。执行操作后,弹出对话框,其中会显示一个网址,复制网址,如图 7-95 所示。

图 7-94 双击"启动 tensorboard.bat"文件

第 7 章 » 克隆个人专属音色

图 7-95 复制网址

在浏览器中打开复制的网址，进入 TensorBoard 的后台，❶在右侧单击 UPLOAD 按钮；❷在弹出的列表框中选择 AUDIO 选项，如图 7-96 所示。在 Audio 界面中，将显示 AI 训练的模型音频文件，单击▶按钮可以试听效果，如图 7-97 所示。如果试听效果不错，可以暂停训练。

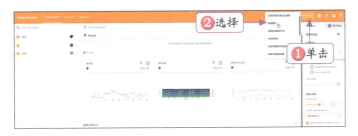

图 7-96 选择 AUDIO 选项

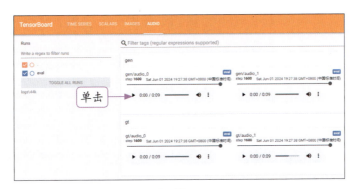

图 7-97 单击▶按钮试听效果

> ● 专家指点
>
> 注意，图 7-97 中显示的 AI 训练步数为 1600 步，训练时间和力度并不强，用户可以让 AI 训练得久一点，训练步数达到几千步甚至上万步，这样训练出来的模型效果更佳。

7.2.7 流程 7：翻唱转换人声

完成数据模型的训练后，在 So-VITS-SVC 的"推理"选项卡中，可以进行歌曲翻唱或人声转换，具体操作如下。

STEP 01 在 So-VITS-SVC 的"推理"选项卡中，展开"模型选择"列表框，选择一个模型，如图 7-98 所示。模型由 G 开头，后面跟的数值越大，则说明模型的训练步数越多，效果也就更好。

STEP 02 选择模型后，右侧会自动显示模型编码器，如图 7-99 所示。

扫码看视频

143

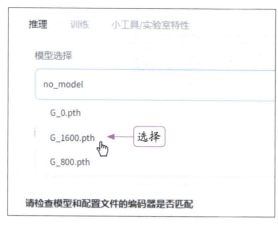

图 7-98 选择一个模型

图 7-99 自动显示模型编码器

STEP 03 在下方的"配置文件"列表框中，选择默认的 config.json 选项，如图 7-100 所示。

STEP 04 执行操作后，右侧会自动显示配置文件编码器，如图 7-101 所示。

图 7-100 选择默认的 config.json 选项

图 7-101 自动显示配置文件编码器

STEP 05 向下滑动页面，单击"加载模型"按钮，如图 7-102 所示。

图 7-102 单击"加载模型"按钮

STEP 06 稍等片刻，下方文本框中将会显示"模型加载成功"信息，如图 7-103 所示。

第 7 章 » 克隆个人专属音色

图 7-103 显示"模型加载成功"

STEP 07 继续向下滑动页面，显示了 3 个人声转换功能，用户可以在此处上传音频进行歌曲翻唱，也可以文字转语音进行人声配音；这里单击"单个音频上传"按钮，如图 7-104 所示。

图 7-104 单击"单个音频上传"按钮

STEP 08 上传 7.2.3 小节中处理好的歌曲原唱音频，如图 7-105 所示。

图 7-105 上传歌曲原唱音频

STEP 09 继续向下滑动页面，保持默认设置，单击"音频转换"按钮，如图 7-106 所示。

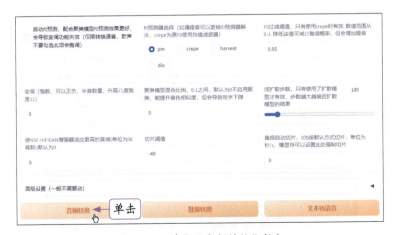

图 7-106 单击"音频转换"按钮

145

STEP 10 稍等片刻，即可将歌曲原唱声音转换成用户的个人专属音色，效果如图 7-107 所示。单击 ▶ 按钮，可以试听歌曲翻唱效果；单击 ⋮ 按钮，在弹出的列表框中选择"下载"选项，可以将翻唱歌曲进行下载保存。

图 7-107　将歌曲原唱声音转换成用户的个人专属音色

7.2.8　流程 8：合成翻唱伴奏

在前文中，AI 转换人声后的翻唱歌曲是没有伴奏的，接下来需要利用 Adobe Audition 2024 为翻唱歌曲合成伴奏，具体操作如下。

扫码看视频

STEP 01 在 Adobe Audition 2024 中新建一个多轨会话文件，在轨道 1 中添加 AI 翻唱人声音频，如图 7-108 所示。

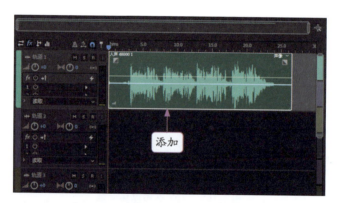

图 7-108　在轨道 1 中添加 AI 翻唱音频

STEP 02 执行操作后，即可将分离好的歌曲伴奏音频添加到轨道 2 中，如图 7-109 所示。单击 ▶ 按钮，可以试听合成后的最终效果。

图 7-109　将分离好的歌曲伴奏音频添加到轨道 2 中

第8章
AI 数字人虚拟播音

章前知识导读

传统的数字人视频配音通常需要专业的配音演员进行录制和编辑,这不仅耗时耗力,而且成本较高。然而,借助 AI 技术,我们可以实现高效、自动化的配音过程,大大提升视频制作的效率和便捷性。本章将介绍使用腾讯智影的 AI 技术为数字人视频配音的操作方法。

新手重点索引

- 播报驱动:两种数字人播报方式
- 场景音色:探索多样音色的运用

效果图片欣赏

AI 配音全面应用　录音剪辑+字变音频+声音变字+歌曲制作

8.1　播报驱动：两种数字人播报方式

"数字人播报"是由腾讯智影数字人团队研发多年并不断完善推出的在线智能数字人视频创作工具，力求让更多的人可以借助数字人实现内容产出，低成本、高效率地制作播报视频。数字人播报视频有两种驱动方式：文本和音频。本节将向大家详细介绍这两种驱动方式的使用方法。

▶ 8.1.1　驱动 1：通过文本驱动播报

"数字人播报"功能页面中提供了大量的特定场景模板，用户可以直接选择进行视频创作，同时使用文本驱动为数字人配音，生成数字人播报视频。下面介绍在腾讯智影中使用文本驱动播报为数字人视频配音的方法。

扫码看视频

STEP 01 在腾讯智影官网首页，单击"数字人播报"中的"去创作"按钮，如图 8-1 所示。

图 8-1　单击"去创作"按钮

STEP 02 进入数字人创作页面，❶在工具栏中单击"模板"按钮，展开"模板"面板；❷在"横版"选项卡中选择相应的数字人模板，如图 8-2 所示。

图 8-2　选择相应的数字人模板

STEP 03 执行操作后，在弹出的对话框中可以预览该数字人模板的视频效果，如图 8-3 所示，单击"应用"按钮。

第 8 章 AI 数字人虚拟播音

图 8-3 预览数字人模板的视频效果

STEP 04 执行操作后,即可使用数字人模板,效果如图 8-4 所示。

图 8-4 使用数字人模板

STEP 05 在编辑区的"播报内容"选项卡中,❶修改文本框中相应的文字内容;❷在"播报内容"选项卡底部单击"选择音色"按钮，如图 8-5 所示。

图 8-5 单击"选择音色"按钮

149

STEP 06 执行操作后，弹出"选择音色"对话框，在其中可以对场景、性别和年龄进行筛选，此处选择一个合适的女声音色并进行试听，如图8-6所示。单击"确认"按钮，即可修改数字人的音色。

图 8-6 选择一个合适的女声音色并进行试听

STEP 07 返回数字人创作页面，单击"保存并生成播报"按钮，如图8-7所示。

图 8-7 单击"保存并生成播报"按钮

STEP 08 稍等片刻，即可生成播报配音，❶单击▶按钮，可以试听配音效果；❷单击"数字人"按钮；❸在"预置形象"选项卡中选择一个数字人，生成一个新的数字人形象；❹单击"合成视频"按钮，如图8-8所示，即可将数字人视频与配音进行合成，在"我的资源"中可以查看合成的完整视频。

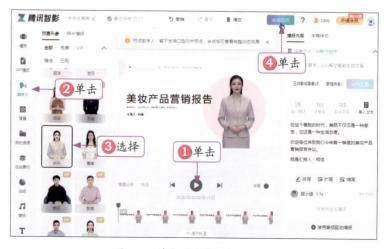

图 8-8 单击"合成视频"按钮

8.1.2 驱动2：通过音频驱动播报

与文本驱动播报不同，音频驱动播报可以将本地上传的音频作为数字人播报配音音频，并通过AI技术进行合成，使数字人视频更加生动、逼真。下面介绍在腾讯智影中使用音频驱动播报为数字人视频配音的方法。

扫码看视频

STEP 01 在数字人创作页面，选择一个数字人模板，如图8-9所示，应用该数字人模板并删除多余的页面、文字元素和播报内容。

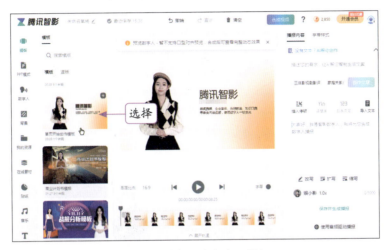

图 8-9 选择一个数字人模板

> **专家指点**
>
> 需要注意的是，用户在编辑数字人视频时，轨道区中的数字人仅显示静态的形象，只能在预览模板时或合成视频后才能查看动态效果。

STEP 02 展开"我的资源"面板，单击"本地上传"按钮，如图8-10所示。

STEP 03 执行操作后，弹出"打开"对话框，选择相应的音频素材，如图8-11所示，单击"打开"按钮，上传音频素材。

图 8-10 单击"本地上传"按钮

图 8-11 选择相应的音频素材

STEP 04 在编辑区的"播报内容"选项卡下方,单击"使用音频驱动播报"按钮,如图 8-12 所示。

图 8-12　单击"使用音频驱动播报"按钮

STEP 05 执行操作后,自动展开"我的资源"面板中的"音频"选项区,选择刚才上传的音频素材,如图 8-13 所示。

图 8-13　选择刚才上传的音频素材

STEP 06 执行操作后,即可将该音频素材添加到轨道中,如图 8-14 所示。与此同时,系统会使用该音频来驱动数字人。

图 8-14　将音频素材添加到轨道中

8.2 场景音色：探索多样音色的运用

数字人可以应用于不同的场景，如新闻资讯、影视综艺、知识科普、广告营销、有声小说、体育解说等。在腾讯智影中，用户可以根据不同场景，为数字人生成对应的音色，以满足不同场景和应用的需求。

8.2.1 场景1：运用新闻资讯音色

新闻资讯音色具有清晰、正式、专业以及权威等特点，能够准确传达新闻资讯的核心信息，为听众提供准确、及时的新闻动态。下面介绍在腾讯智影中生成新闻资讯音色的方法。

扫码看视频

STEP 01 在腾讯智影数字人创作页面中，创建一个新闻资讯类的数字人视频，在编辑区的"播报内容"选项卡中，适当修改文本内容，如图8-15所示。

图8-15 修改文本内容

STEP 02 在编辑区的"播报内容"选项卡中，单击"选择音色"按钮，如图8-16所示。

图8-16 单击"选择音色"按钮

STEP 03 执行操作后，弹出"选择音色"对话框，❶单击"新闻资讯"标签，筛选新闻资讯类音色；❷选择一个合适的男声音色并进行试听；❸设置"读速"参数为1.1，稍微加快一点语速，如图8-17所示。

图 8-17　设置"读速"参数

STEP 04 单击"确认"按钮，即可修改数字人的音色，❶单击"保存并生成播报"按钮，即可生成音频；❷在预览窗口中播放视频，试听新闻资讯音色播报效果，如图8-18所示。

图 8-18　试听新闻资讯音色播报效果

8.2.2　场景2：运用知识科普音色

知识科普音色具有温和、亲切、通俗易懂以及易于接受等特点，能够降低知识传播的门槛，让更多的人了解和掌握科普教学的知识。下面介绍在腾讯智影中生成知识科普音色的方法。

扫码看视频

STEP 01 在腾讯智影数字人创作页面中，创建一个知识科普类的数字人视频，效果如图8-19所示。

STEP 02 在编辑区的"播报内容"选项卡中，修改文本内容，如图8-20所示。

第 **8** 章 》AI 数字人虚拟播音

图 8-19 创建一个知识科普类的数字人视频

图 8-20 修改文本内容（1）

STEP 03 单击"选择音色"按钮，弹出"选择音色"对话框，❶单击"知识科普"标签，筛选知识科普类音色；❷选择一个合适的女声音色并进行试听，如图 8-21 所示。

图 8-21 选择一个合适的女声音色并进行试听

> **专家指点**
>
> 　　用户除了在"模板"面板中选择数字人模板进行使用外,也可以在"PPT模式"面板中选择需要的数字人模板进行使用;在"数字人"面板中,还可以直接选择数字人进行使用,然后在"背景"面板中为选择的数字人添加背景画面。
> 　　如果用户觉得数字人视频中的声音只有人声过于单调,可以在"我的资源"面板中上传背景音乐并应用;或在"音乐"面板中,使用腾讯智影提供的背景音乐。

STEP 04 单击"确认"按钮,即可修改数字人的音色,在预览窗口下方展开轨道面板,❶双击需要修改的字幕;❷在编辑区的"样式编辑"选项卡中修改文本内容,如图8-22所示。

图8-22　修改文本内容(2)

STEP 05 返回内容编辑页面,收起轨道面板,❶在编辑区的"播报内容"选项卡中单击"保存并生成播报"按钮,即可生成音频;❷在预览窗口中播放视频,试听知识科普音色的播报效果,如图8-23所示。

图8-23　试听知识科普音色播报效果

8.2.3 场景 3：运用游戏动漫音色

游戏动漫音色富有想象力、个性化强且多变，能够与游戏和动漫的奇幻世界相匹配，为角色注入生命力。下面介绍在腾讯智影中生成游戏动漫音色的方法。

扫码看视频

STEP 01 在腾讯智影数字人创作页面中，创建一个游戏动漫类的 3D 数字人视频，在编辑区的"播报内容"选项卡中，修改文本内容，如图 8-24 所示。

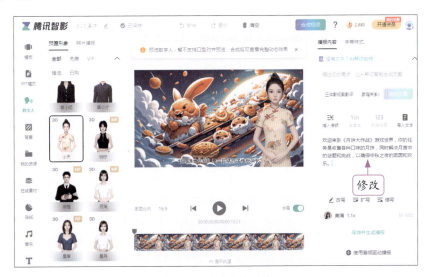

图 8-24　修改文本内容

STEP 02 单击"选择音色"按钮 ，弹出"选择音色"对话框，❶单击"游戏动漫"标签，筛选游戏动漫类音色；❷选择一个具备多种风格的女声音色并进行试听；❸设置"读速"参数为 1.1，使语速比正常速度稍微快一点；❹在选择的音色下方单击"开心"标签，转换音色情绪，使其更符合角色，如图 8-25 所示。

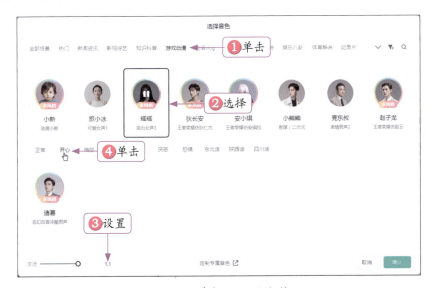

图 8-25　单击"开心"标签

STEP 03 单击"确认"按钮，即可修改数字人的音色，❶单击"保存并生成播报"按钮，即可生成音频；❷在预览窗口中播放视频，试听游戏动漫音色播报效果，如图 8-26 所示。

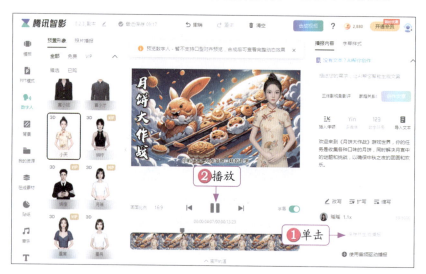

图 8-26 试听游戏动漫音色播报效果

第 9 章

AI 生成配音乐曲

章前知识导读

随着人工智能技术的快速发展，AI 在音乐创作领域也展现出了巨大的潜力。其中，AI 配乐技术为配音师、视频制作者等人群带来了极大的便利，不仅可以根据视频内容自动生成相匹配的背景音乐，还可以一键生成片头音乐，为视频增色不少。

新手重点索引

- AI 配乐 1：使用 BGM 猫生成乐曲
- AI 配乐 2：使用喜马拉雅匹配乐曲
- AI 配乐 3：使用 Stable Audio 生成乐曲

效果图片欣赏

9.1 AI 配乐 1：使用 BGM 猫生成乐曲

在视频制作过程中，配乐的选择至关重要。BGM 猫具有 AI 配乐技术，可以根据风格、场景、心情等元素自动生成与视频内容相匹配的背景音乐。用户可以通过 BGM 猫的 AI 配乐技术生成不同风格的音乐，如节奏感/卡点、爵士、管弦、电子、民谣以及摇滚音乐等。

9.1.1 生成 1：根据风格生成视频配乐

在 BGM 猫官网中，用户可以通过单击风格标签生成配乐。例如，"节奏感/卡点"风格以其强烈的节奏感和精准的卡点著称，能够迅速吸引观众的注意力，适合用于时尚、广告、运动等类型的视频，通过强烈的节奏和旋律，使观众与视频内容产生共鸣。下面介绍根据风格生成视频配乐的操作方法。

扫码看视频

STEP 01 进入 BGM 猫官网首页，在"视频配乐"选项卡下的"输入时长"右侧，输入 0:30，设置生成的配乐时长为 30 秒，如图 9-1 所示。

STEP 02 ❶选中"选择标签"复选框；❷在"风格"选项区中单击"节奏感/卡点"标签，如图 9-2 所示。

图 9-1 输入配乐时长

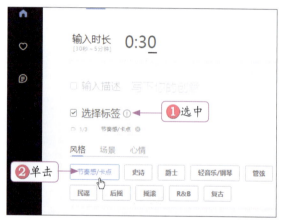

图 9-2 单击"节奏感/卡点"标签

> **专家指点**
>
> 用户也可以选中"输入描述"复选框，在其右侧输入配乐创意描述，然后单击"生成"按钮，让 AI 根据输入的创意描述生成配乐。
>
> 注意，此处"输入描述"和"选择标签"两种生成方式只能二选一。

STEP 03 ❶单击"生成"按钮，即可在下方生成 30 秒的节奏感/卡点配乐；❷单击配乐右侧的下载按钮，将配乐下载保存，如图 9-3 所示。

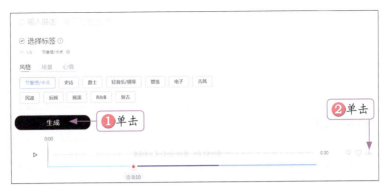

图 9-3 单击下载按钮

> **专家指点**
>
> 在 BGM 猫官网中,除了使用风格标签生成配乐外,用户还可以同时使用场景标签和心情标签生成配乐。

9.1.2 生成 2:根据场景生成视频配乐

在 BGM 猫官网中,用户可以根据场景标签生成视频配乐。例如,通过"知识/科普"场景标签可以生成轻快的节奏和明亮的旋律,这种音乐能够传递出积极、向上的情绪,适合于教育、探索、科技等类型的视频。通过这种富有动力感的音乐,观众能够更加专注于视频内容,并在愉悦的氛围中获得知识和启发。下面介绍根据场景生成视频配乐的操作方法。

扫码看视频

STEP 01 进入 BGM 猫官网首页,在"视频配乐"选项卡下的"输入时长"右侧,❶输入 2:30,设置生成的配乐时长为 2 分 30 秒;❷选中"选择标签"复选框,如图 9-4 所示。

STEP 02 在"场景"选项区中,单击"知识/科普"标签,如图 9-5 所示。

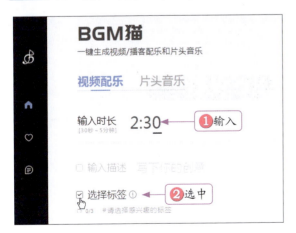

图 9-4 选中"选择标签"复选框

图 9-5 单击"知识/科普"标签

STEP 03 ❶单击"生成"按钮,即可在下方生成 2 分 30 秒适合知识/科普类视频用的配乐;❷单击配乐右侧的下载按钮,将配乐下载保存,如图 9-6 所示。

图 9-6 单击下载按钮

9.1.3 生成 3：根据心情生成视频配乐

在 BGM 猫官网中，用户可以根据心情标签生成视频配乐。心情即情绪反应、情感基调，如治愈、浪漫、慵懒、大气磅礴、励志、紧张、悬疑、伤感、俏皮以及欢快等都属于心情标签，根据心情生成的配乐能够更好地引导观众的情绪，使他们更容易沉浸在视频所传达的氛围中。下面介绍根据心情生成视频配乐的操作方法。

扫码看视频

STEP 01 进入 BGM 猫官网首页，在"视频配乐"选项卡下的"输入时长"右侧，❶输入 0:40，设置生成的配乐时长为 40 秒；❷选中"选择标签"复选框，如图 9-7 所示。

STEP 02 在"心情"选项区中，单击"大气磅礴"标签，如图 9-8 所示。

图 9-7 选中"选择标签"复选框

图 9-8 单击"大气磅礴"标签

STEP 03 ❶单击"生成"按钮，即可在下方生成 40 秒大气磅礴的配乐；❷单击配乐右侧的下载按钮，将配乐下载保存，如图 9-9 所示。

图 9-9 单击下载按钮

9.1.4 生成 4：根据创意生成片头音乐

在视频制作过程中，片头音乐起着至关重要的作用。作为视频的开场白，它能够在短短几秒内吸引观众的注意力，为整个视频定下基调，营造出相应的氛围。下面介绍根据创意生成片头音乐的操作方法。

扫码看视频

STEP 01 进入 BGM 猫官网首页，在"片头音乐"选项卡下的"输入时长"右侧，输入参数 10，设置生成的片头音乐时长为 10 秒，如图 9-10 所示。

STEP 02 ❶选中"输入描述"复选框；❷在右侧输入创意描述，如"节奏明快、旋律优美"，如图 9-11 所示。

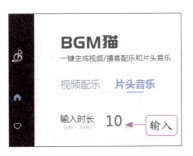
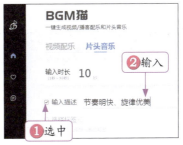

图 9-10　输入音乐时长　　　　图 9-11　输入创意描述

STEP 03 ❶单击"生成"按钮，即可在下方生成 10 秒的创意片头音乐；❷单击音乐右侧的下载按钮，将片头音乐下载保存，如图 9-12 所示。

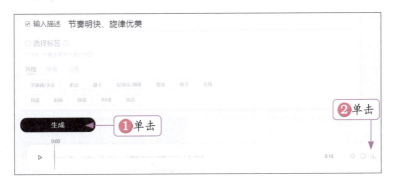

图 9-12　单击下载按钮

9.2　AI 配乐 2：使用喜马拉雅匹配乐曲

作为一个集音频内容创作、分发、管理于一体的综合性平台，喜马拉雅以其丰富的音频资源和先进的技术支持，得到了众多创作者和听众的青睐。

在喜马拉雅平台的"音剪 | 云剪辑"中，一键智能配乐技术无疑是一大亮点，只需要轻轻一点，云剪辑系统会自动根据作品的情感、节奏和风格，智能匹配出合适的背景音乐。这样的技术为创作者节省了大量的时间和精力，让他们可以更加专注于内容的创作本身。本节将向大家介绍在喜马拉雅官网的"音剪 | 云剪辑"中进行一键智能配乐的相关操作。

9.2.1 匹配1：一键生成全局配乐

全局配乐是指在整个音频作品中，始终保持一致的背景音乐。使用云剪辑的智能配乐技术，用户可以轻松地为整个作品添加背景音乐。系统会根据音频内容的情感、节奏和氛围，自动选择合适的音轨进行匹配。用户还可以根据自己的需求，调整音乐的音量和淡入淡出效果，确保背景音乐与原始内容完美融合。下面介绍一键生成全局配乐的操作方法。

扫码看视频

STEP 01 进入喜马拉雅官网的"音剪 | 云剪辑"页面，单击"创建项目"按钮，如图9-13所示。

STEP 02 弹出"您可以通过以下方式开始您的新项目"对话框，单击"本地上传"按钮，如图9-14所示。

图9-13 单击"创建项目"按钮

图9-14 单击"本地上传"按钮

STEP 03 弹出"打开"对话框，选择需要上传的音频，如图9-15所示。

STEP 04 单击"打开"按钮，即可上传选择的音频，❶将音频拖曳至"人声音轨"轨道上；❷单击"配乐音轨"轨道中的"一键配乐"按钮，如图9-16所示。

图9-15 选择需要上传的音频

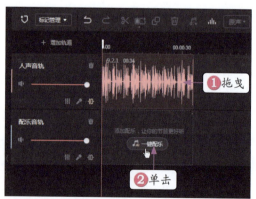

图9-16 单击"一键配乐"按钮

STEP 05 弹出"AI配乐"对话框，❶选择"全局配乐"选项；❷单击"添加智能配乐"按钮，如图9-17所示。

STEP 06 执行操作后，AI即可智能匹配一段背景音乐，如图9-18所示。单击下方的▶按钮，可以试听效果。

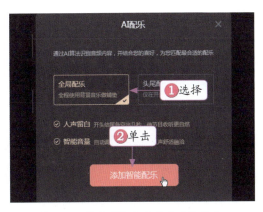

图 9-17 单击"添加智能配乐"按钮

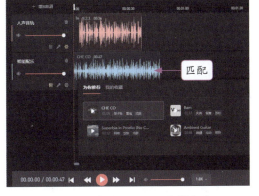

图 9-18 智能匹配一段背景音乐

STEP 07 如果对匹配的音乐不满意,可以在下方的"为你推荐"面板中,❶选择其他合适的背景音乐进行试听;❷单击"确认"按钮,如图 9-19 所示,即可应用 AI 推荐的背景音乐。

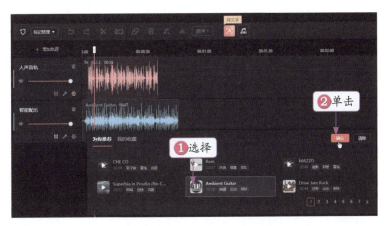

图 9-19 单击"确认"按钮

STEP 08 ❶单击"淡入淡出"按钮 ;❷在弹出的面板中设置"淡入"为 1s、"淡出"为 3s,如图 9-20 所示,使背景音乐播放不突兀。

STEP 09 在右上角单击"导出"按钮,如图 9-21 所示。

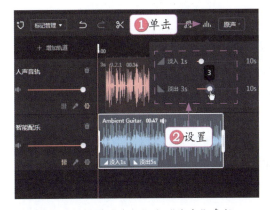

图 9-20 设置"淡入"和"淡出"参数

图 9-21 单击"导出"按钮

STEP 10 弹出"合成音频文件"对话框,在"输出格式"列表框中,选择 mp3 选项,如图 9-22 所示。

STEP 11 单击"开始合成"按钮,即可开始合成音频文件。单击"下载到本地"按钮,如图 9-23 所示,将合成的音频文件下载保存。用户也可以单击"立即发布"按钮,在喜马拉雅平台将合成的音频文件发布分享。

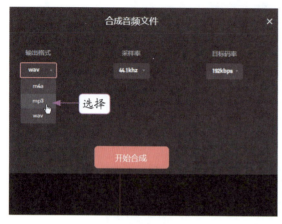
图 9-22 选择 mp3 选项

图 9-23 单击"下载到本地"按钮

9.2.2 匹配 2：一键生成头尾配乐

头尾配乐是指在音频作品的开头和结尾部分添加特定的音乐,这对于提升作品的完整性和吸引力至关重要。"音剪 | 云剪辑"的智能配乐技术支持用户为开头和结尾部分选择特定的音乐片段,具体操作如下。

扫码看视频

STEP 01 进入喜马拉雅的"音剪 | 云剪辑"页面,创建一个新项目,上传一段音频,❶将音频拖曳至"人声音轨"轨道上;❷单击"AI 配乐"按钮，如图 9-24 所示。

图 9-24 单击 AI 配乐按钮

STEP 02 弹出"AI 配乐"对话框,选择"头尾配乐"选项,如图 9-25 所示。

STEP 03 单击"添加智能配乐"按钮,AI 即可智能匹配背景音乐,在下方的"为你推荐"面板中,❶选择一首合适的背景音乐进行试听;❷单击"确认"按钮,如图 9-26 所示。至此,完成头尾配乐操作,单击"导出"按钮将音频合成后下载即可。

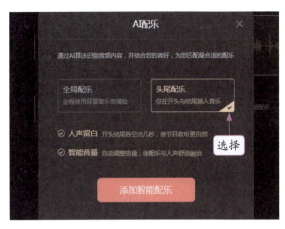
图 9-25 选择"头尾配乐"选项

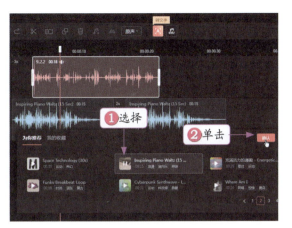
图 9-26 单击"确认"按钮

9.3 AI 配乐 3：使用 Stable Audio 生成乐曲

Stable Audio 是由 Stability AI 推出的一款音乐和音效生成工具，用户可以通过输入文字提示和指定的持续时间来生成各种风格和类型的音乐。

Stable Audio 使用潜扩散音频模型，这个模型是在领先的音乐库 AudioSparx 的数据基础上训练出来的。Stable Audio 可以用来生成音效、背景音乐，甚至是用户自己的原创作品，它允许用户从头开始生成音乐，只需提供一些简单的指令，剩下的工作就可以由 AI 来完成，这为音乐制作提供了一种创新的途径，使音乐创作过程变得更加高效和多样化。

9.3.1 方式 1：输入提示词生成配乐

在 Stable Audio 中，用户可以通过输入详细的提示词，指定生成的配乐风格、情绪及节奏等。下面介绍输入提示词生成配乐的操作方法。

扫码看视频

STEP 01 进入 Stable Audio 官网，单击 Sign up（注册）按钮，如图 9-27 所示，使用邮箱进行注册登录。如果已经注册账号，可以单击 Log in（登录）按钮，直接登录账号。

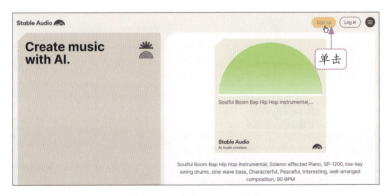
图 9-27 单击 Sign up 按钮

STEP 02 执行操作后，即可进入生成页面，在Prompt（提示）文本框中输入详细的提示词，例如 Electronic，Warm，Relaxed，Medium speed(100 BPM)，Use synthesizers and soft percussion，Suitable as background music for a tech product introduction video【电子、温暖、放松、中等速度（100 BPM）、使用合成器和柔和的打击乐器，适合作为技术产品介绍视频的背景音乐】，如图9-28所示。这组提示词中涵盖了风格、情绪、节奏、元素以及场景等要素。

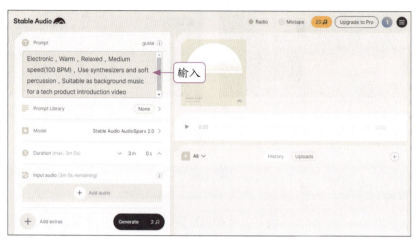

图9-28 输入提示词

▶ 专家指点

提示词直接影响生成音乐的质量，因此提示词中包含的细节要素越多越好，最好包含流派风格、描述性短语、情绪、乐器、节奏、元素以及场景等细节要素。

STEP 03 在Duration(max.3m 0s)【持续时长（最长3分钟）】右侧，可以设置生成的配乐时长，这里设置配乐时长为2m 50s（2分50秒），如图9-29所示。

STEP 04 单击Generate（生成）按钮，如图9-30所示。

图9-29 设置配乐时长为2m 50s

图9-30 单击Generate按钮

STEP 05 消耗 2 个积分后，即可根据提示词生成配乐，如图 9-31 所示。

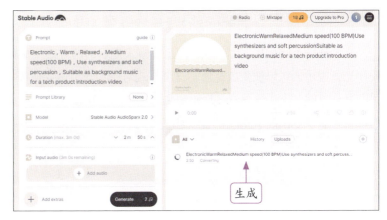

图 9-31　根据提示词生成配乐

STEP 06 ❶单击▶按钮，可以试听效果；❷单击 Download track（下载曲目）按钮，可以将生成的配乐下载保存，如图 9-32 所示。

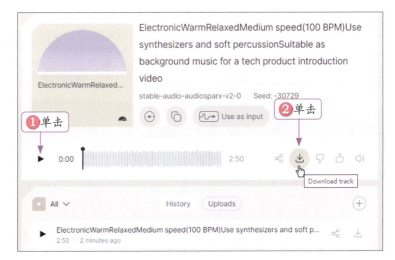

图 9-32　单击 Download track 按钮

▶ 专家指点

　　Stable Audio 2.0 开放了免费试用服务，每月为新用户提供 20 个免费积分，每生成一首 3 分钟的音乐，需要消耗 2 个积分，生成的音频均可商用。此外，Stable Audio 2.0 还提供了 3 种付费计划，如果用户的生成数量较多，可以根据需要购买积分，具体如下。

　　专业版：每月 11.99 美元，每月提供 500 个积分。

　　工作室版：每月 29.99 美元，每月提供 1350 个积分。

　　最高版本：每月 89.99 美元，每月提供 4500 个积分。

9.3.2 方式 2：通过提示库生成配乐

在 Stable Audio 中，除了通过自定义输入提示词的方式生成配乐外，还可以在提示库中选择提示词，以便生成配乐。这个方式对于不知道该如何编写提示词的用户来说，是非常便利的。下面介绍通过提示库生成配乐的操作方法。

扫码看视频

STEP 01 进入 Stable Audio 生成页面，单击 Prompt Library（提示库）右侧的 None（无）按钮，如图 9-33 所示。

图 9-33　单击 None 按钮

STEP 02 进入 Prompt Library（提示库），用户可以在此处选择流派风格，如 Synthpop（合成流行音乐），如图 9-34 所示。

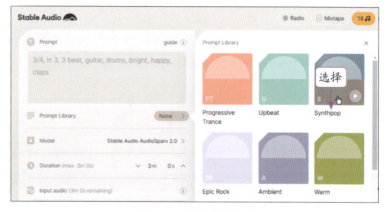

图 9-34　选择流派风格

STEP 03 执行操作后，即可在 Prompt（提示）文本框中自动输入与合成流行音乐相关的提示词，如图 9-35 所示。如果用户对其中的要素不满意，可以根据自身需要进行修改。

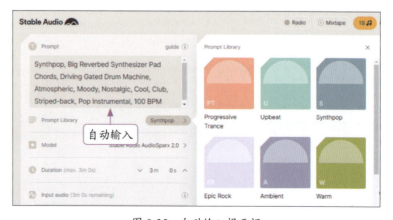

图 9-35　自动输入提示词

STEP 04 在 Duration(max.3m 0s)【持续时长（最长 3 分钟）】右侧，设置配乐时长为 2m 30s（2 分 30 秒），如图 9-36 所示。

STEP 05 单击 Generate（生成）按钮，如图 9-37 所示。

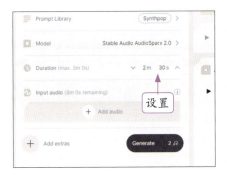
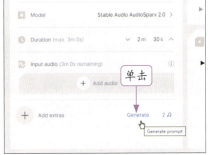

图 9-36　设置配乐时长为 2m 30s　　　　图 9-37　单击 Generate 按钮

STEP 06 消耗 2 个积分后，即可根据提示词生成配乐，❶单击 ▶ 按钮，可以试听效果；❷单击 Download track（下载曲目）按钮 ⬇，可以将生成的配乐下载保存，如图 9-38 所示。

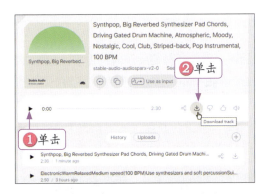

图 9-38　单击 Download track 按钮

9.3.3　方式 3：上传歌曲样音生成配乐

在 Stable Audio 中，除了通过以文生成音乐外，还能以音乐生成音乐，用户只需要上传一段歌曲样音，再输入风格、乐器、节拍、情绪、场景等提示词，即可在保留原曲调的同时，改编生成一段新的音乐。下面介绍上传歌曲样音生成配乐的操作方法。

扫码看视频

STEP 01 进入 Stable Audio 生成页面，单击 Add audio（添加音频）按钮，如图 9-39 所示。

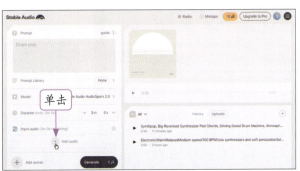

图 9-39　单击 Add audio 按钮

STEP 02 弹出 What you can do with uploaded audio（你可以用上传的音频做什么）对话框，单击 Next 按钮，如图 9-40 所示。

STEP 03 进入下一个页面，提示用户每月可以上传的音频时长，以及会检查上传的音频是否受版权保护，单击 Next 按钮，如图 9-41 所示。

图 9-40　单击 Next 按钮（1）　　　　图 9-41　单击 Next 按钮（2）

STEP 04 进入下一个页面，提示用户上传音频需要了解的内容，包括音频版权检查、可接受的文件格式、音频的长度等，单击 Agree and start uploading（同意并开始上传）按钮，如图 9-42 所示。

STEP 05 弹出 Add audio（添加音频）对话框，左边为 Upload（上传）按钮，右边为 Record（记录）按钮，对话框的左下角显示了当月剩余的音频上传长度，右下角为 Upload audio user guide（用户上传音频指南）按钮，这里单击 Upload（上传）按钮，如图 9-43 所示。

图 9-42　单击 Agree and start uploading 按钮　　　图 9-43　单击 Upload 按钮

STEP 06 弹出"打开"对话框，选择需要上传的歌曲音频，如图 9-44 所示。

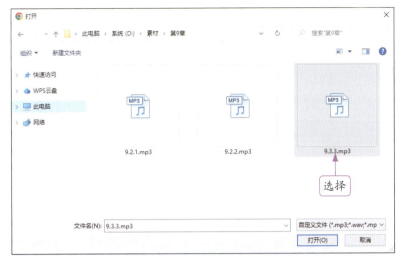

图 9-44 选择需要上传的歌曲音频

STEP 07 单击"打开"按钮,即可上传所选的歌曲音频,如图 9-45 所示。

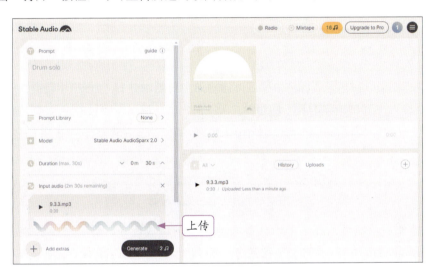

图 9-45 上传所选的歌曲音频

> ▶ 专家指点
>
> 各版本每个月可以上传的音频数量如下。
> 免费试用版:每月可以上传时长为 3 分钟的音频。
> 专业版:每月可以上传时长为 30 分钟的音频。
> 工作室版:每月可以上传时长为 60 分钟的音频。
> 最高版本:每月可以上传时长为 90 分钟的音频。

STEP 08 在 Prompt(提示)文本框中输入需要改编的提示词,例如 Solo Piano、Emotional、Touching、Melancholic、Reflective、Sentimental、Simple、Ethereal、Atmosphere(钢琴独奏、情感的、感人的、忧郁的、反思的、感伤的、简单的、空灵的、气氛),如图 9-46 所示。

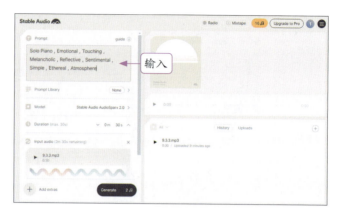

图 9-46　输入提示词

> ● 专家指点
>
> 注意，上传歌曲音频后，可生成的配乐时长将与上传的歌曲音频时长一致，因此此处无须再设置配乐生成的时长。

STEP 09 单击 Generate（生成）按钮，如图 9-47 所示。

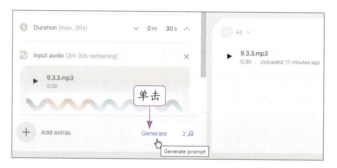

图 9-47　单击 Generate 按钮

STEP 10 执行操作后，即可消耗 2 个积分并根据提示词生成配乐，❶单击 ▶ 按钮，可以试听效果；❷单击 Download track（下载曲目）按钮 ⬇，可以将生成的配乐下载保存，如图 9-48 所示。

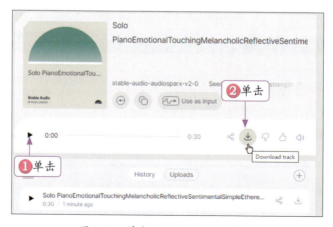

图 9-48　单击 Download track 按钮

第 10 章

AI 生成原创音乐

章前知识导读

　　AI 音乐生成技术依赖于自然语言处理和机器学习算法。通过训练大量的音乐数据，AI 模型可以学习到音乐中的规律和模式，从而根据给定的文本提示和歌词生成相应的音乐。这种技术不仅可以生成简单的背景音乐，还能创作出复杂的交响乐和流行歌曲。

新手重点索引

- AI 音乐 1：使用 Voicemod 创作歌曲
- AI 音乐 2：使用 Suno 生成歌曲
- AI 音乐 3：使用 Udio 生成歌曲

效果图片欣赏

古韵悠思
古筝、笛子、节奏变化、宁静、哀愁、竹林、月夜、古韵、悠远
[Instrumental]

青春的狂想
Pop Rock、Electropop、Dance
[Chorus]
青春的狂想，让心跳加速
在这瞬间，我们无所不能
让每个梦想，成为可能
在这狂想的舞台上，我们是最亮的星
[Verse 2]

10.1 AI 音乐 1：使用 Voicemod 创作歌曲

Voicemod 是一款实时 AI 智能语音软件，它的文字转歌曲功能是一项非常先进的技术，它基于深度学习算法，通过分析大量的音乐数据，学习音乐创作的规律和技巧。当用户输入一段文字描述或歌词时，Voicemod 的 AI 技术可以自动将其转化为音乐旋律和声音效果，从而生成一首完整的歌曲。本节将向大家介绍使用 Voicemod 创作不同风格歌曲的方法。

10.1.1 创作 1：生成一首流行风格的歌曲

在 Voicemod 中，用户可以输入关于流行音乐的描述或歌词，然后选择流行音乐风格的歌曲样音，软件会根据输入的文本和内置的流行音乐特征，为用户创作出符合要求的旋律，具体操作如下。

扫码看视频

STEP 01 进入 Voicemod 网页并登录账号（可以使用邮箱免费注册登录），在首页单击 Create content（创建内容）按钮，如图 10-1 所示。

图 10-1　单击 Create content 按钮

STEP 02 进入相应页面，单击 Create a song（创作一首歌）卡片，如图 10-2 所示。

图 10-2　单击 Create a song 卡片

第 10 章 » AI 生成原创音乐

STEP 03 进入 Voicemod Text to Song（语音模式文本到歌曲）页面，在 Song（歌曲）选项卡中，选择一首流行风格的歌曲样音并单击 ▶ 按钮，如图 10-3 所示，试听选择的歌曲样音。

STEP 04 单击 Next 按钮，进入 Singer（歌手）选项卡，选择一个合适的歌手并单击 Test the voice（测试声音）按钮，试听歌手音色，如图 10-4 所示。

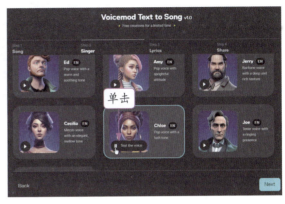

图 10-3　选择歌曲样音并单击相应按钮　　　图 10-4　单击 Test the voice 按钮

STEP 05 单击 Next 按钮，进入 Lyrics（歌词）选项卡，在文本框中输入歌词，如图 10-5 所示。

STEP 06 向下滑动页面，在 Song Name（歌名）和 Artist Name（艺术家姓名）文本框中，分别输入对应的内容，如图 10-6 所示。

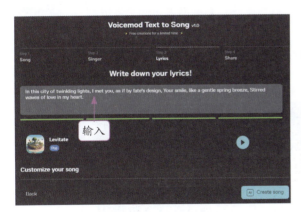
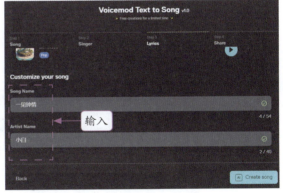

图 10-5　输入歌词　　　　　　　　图 10-6　输入 Song Name 和 Artist Name

▶ **专家指点**

注意，Voicemod 目前仅接受拉丁字符，因此在输入文字内容时，需要输入拉丁文，以便 AI 可以成功生成歌曲。对拉丁文不熟悉的用户，也可以使用现代英文，英文虽与拉丁文有所区别，但英文吸收了大量的拉丁文词汇，在此处也是可以使用的。此外，歌词文本框中可容纳的字符有限，注意内容不宜过长。

STEP 07 单击 Create song（创作歌曲）按钮，稍等片刻，AI 即可将文字转为歌曲，单击 Download（下载）按钮，如图 10-7 所示，即可将创作的歌曲下载到本地文件夹中。

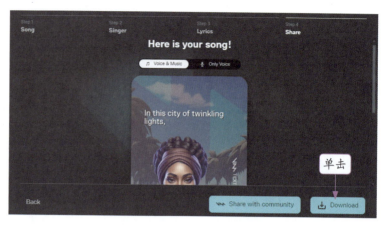

图 10-7　单击 Download 按钮

> **专家指点**
>
> 待 AI 生成歌曲后，用户可以单击 Share with community（与社区分享）按钮，将创作的歌曲分享到 Voicemod 的社区分享平台上。

10.1.2　创作 2：生成一首都市风格的歌曲

在现代音乐创作中，都市风格的歌曲通常用于描绘都市生活的繁华、快节奏或深夜的寂寞，这类歌曲往往带有电子元素，旋律现代且富有节奏感。下面向大家介绍生成都市风格歌曲的操作方法。

扫码看视频

STEP 01 进入 Voicemod 网页，在首页上方单击 Text To Song（文本到歌曲）标签，如图 10-8 所示。

图 10-8　单击 Text To Song 标签

STEP 02 进入相应页面，单击 Generate a song（生成一首歌）按钮，如图 10-9 所示。

图 10-9　单击 Generate a song 按钮

STEP 03 进入 Voicemod Text to Song（语音模式文本到歌曲）页面，在 Song（歌曲）选项卡中，选择一首都市风格的歌曲样音并单击▶按钮，如图 10-10 所示，试听选择的歌曲样音。

STEP 04 单击 Next 按钮，进入 Singer（歌手）选项卡，选择一个合适的歌手并单击 Test the voice（测试声音）按钮，试听歌手音色，如图 10-11 所示。

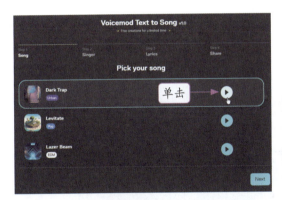
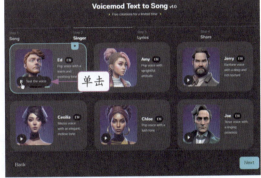

图 10-10　选择歌曲样音并单击相应按钮　　　图 10-11　单击 Test the voice 按钮

STEP 05 单击 Next 按钮，进入 Lyrics（歌词）选项卡，在文本框中输入歌词，如图 10-12 所示。

STEP 06 向下滑动页面，在 Song Name（歌名）和 Artist Name（艺术家姓名）文本框中，分别输入对应的内容，如图 10-13 所示。

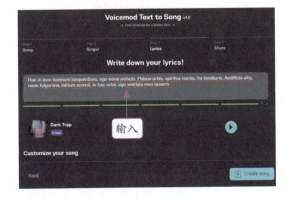
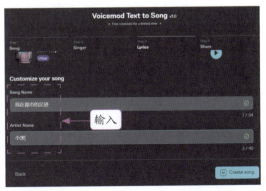

图 10-12　输入歌词　　　　　　　　图 10-13　输入 Song Name 和 Artist Name

STEP 07 单击 Create song（创作歌曲）按钮，稍等片刻，AI 即可将文字转为歌曲，单击 Download（下载）按钮，如图 10-14 所示，即可将创作的歌曲下载到本地文件夹中。

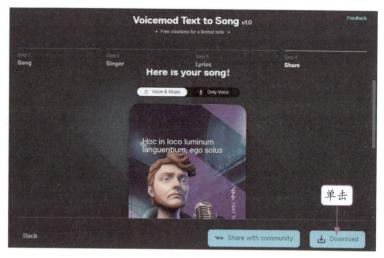

图 10-14　单击 Download 按钮

10.1.3　创作 3：生成一首动感风格的歌曲

在现代音乐的大潮中，动感风格的歌曲无疑是一个引人注目的分支，它们以其鲜明的节奏、激昂的旋律和富有感染力的氛围，吸引着听众的耳朵，让他们沉浸在强烈的音乐体验中。下面介绍生成动感风格歌曲的具体操作步骤。

扫码看视频

STEP 01 进入 Voicemod 网页，在首页中单击 Text To Song（文本到歌曲）卡片，如图 10-15 所示。

图 10-15　单击 Text To Song 卡片

STEP 02 进入相应页面，单击 Generate a song（生成一首歌）按钮，如图 10-16 所示。

图 10-16　单击 Generate a song 按钮

STEP 03 进入 Voicemod Text to Song（语音模式文本到歌曲）页面，在 Song（歌曲）选项卡中，选择一首都市风格的歌曲样音并单击 ▶ 按钮，如图 10-17 所示，试听选择的歌曲样音。

STEP 04 单击 Next（下一个）按钮，进入 Singer（歌手）选项卡，选择一个合适的歌手并单击 Test the voice（测试声音）按钮，试听歌手音色，如图 10-18 所示。

图 10-17　选择歌曲样音并单击相应按钮　　图 10-18　单击 Test the voice 按钮

STEP 05 单击 Next（下一个）按钮，进入 Lyrics（歌词）选项卡，在文本框中输入歌词，如图 10-19 所示。

STEP 06 向下滑动页面，在 Song Name（歌名）和 Artist Name（艺术家姓名）文本框中，分别输入对应的内容，如图 10-20 所示。

图 10-19　输入歌词　　图 10-20　输入 Song Name 和 Artist Name

STEP 07 单击 Create song（创作歌曲）按钮，稍等片刻，AI 即可将文字转为歌曲，单击 Download（下载）按钮，如图 10-21 所示，即可将创作的歌曲下载到本地文件夹中。

图 10-21　单击 Download 按钮

10.2　AI 音乐 2：使用 Suno 生成歌曲

Suno 是一个 AI 音乐生成初创平台，专注于通过人工智能技术帮助用户创作音乐。Suno 能够根据简单的文本提示生成包含声音、歌词和器乐的完整歌曲，这种能力使 Suno 在音乐生成领域中脱颖而出，并且被称为"音乐界的 ChatGPT"，即使是非专业人士也能创作出品质相当不错的歌曲。本节将向大家介绍使用 Suno 生成歌曲的几种方法。

10.2.1　生成 1：根据主题和风格生成有词的歌曲

在 Suno 平台上，用户可以根据自己的喜好和创意，编写主题和风格提示词，例如，风格可以是流行、摇滚、民谣、电子、古典以及嘻哈等；主题可以是爱情、友情、亲情、自然、社会问题、个人成长以及情怀等。提示词可以是英文，也可以是中文，

扫码看视频

Suno 都可以进行识别，还会根据提示词生成具有特定风格和主题的有词歌曲，并且生成女声和男声两个版本的歌曲以供用户选择，具体操作如下。

STEP 01 进入 Suno 网页平台并登录账号（可以使用邮箱免费注册登录），在 Create（创作）选项卡的文本框中，输入主题和风格提示词，如图 10-22 所示。

图 10-22　输入主题和风格提示词

STEP 02 ❶单击 Create（创作）按钮；❷即可生成歌曲，Suno 通常会一次生成两个版本，如图 10-23 所示。

图 10-23　生成歌曲

STEP 03 ❶选择任意一个歌曲版本；❷在右侧可以预览歌曲相关信息和 AI 根据主题和风格自动生成的歌词内容，如图 10-24 所示。

图 10-24　预览歌曲相关信息和歌词

STEP 04 根据前面提示词中的要求，在两个版本的歌曲上单击 ▶ 按钮依次进行试听，如图 10-25 所示。

图 10-25　单击相应按钮

STEP 05 试听后如果觉得生成的歌曲符合预期，❶可以单击 ⋯ 按钮；❷在弹出的列表框中选择 Download（下载）| Video（视频）选项，如图 10-26 所示。

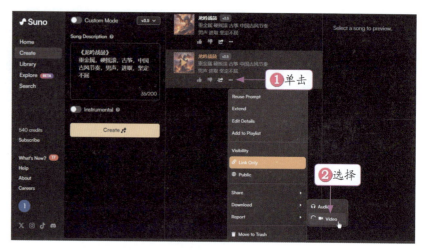

图 10-26　选择 Video 选项

STEP 06 执行操作后，即可下载带背景、带歌词的音乐视频，效果如图 10-27 所示。

图 10-27　音乐视频效果

10.2.2　生成 2：根据主题和风格生成纯音乐

在 Suno 中，除了生成具有特定风格和主题的有词歌曲外，还可以根据用户输入的提示词生成纯音乐，用户也可以指定不同的乐器来生成音乐，具体操作如下。

STEP 01 进入 Suno 网页平台，在 Create（创作）选项卡的文本框中，输入主题和风格提示词，如图 10-28 所示。

STEP 02 启动 Instrumental（纯音乐）开关，如图 10-29 所示。

扫码看视频

图 10-28 输入主题和风格提示词

图 10-29 启动 Instrumental 开关

STEP 03 单击 Create（创作）按钮，即可生成纯音乐，如图 10-30 所示。

STEP 04 ❶选择生成的纯音乐；❷在右侧可以预览音乐信息，如图 10-31 所示。

图 10-30 生成纯音乐　　　　　　　图 10-31 预览音乐信息

STEP 05 在音乐上单击 按钮进行试听，如图 10-32 所示。

图 10-32 单击相应按钮

STEP 06 试听后如果觉得生成的歌曲符合预期，❶可以单击 按钮；❷在弹出的列表框中选择 Download（下载）| Video（视频）选项，如图 10-33 所示。

图 10-33　选择 Video 选项

STEP 07 执行操作后，即可下载带背景的纯音乐视频，效果如图 10-34 所示。

图 10-34　音乐视频效果

10.2.3　生成 3：随机生成歌词与音乐风格的歌曲

在 Suno 中，支持用户通过 AI 技术随机生成歌词和匹配相应的音乐风格，让用户可以体验一种全新的音乐创作过程，从而创作出独一无二的歌曲，具体操作如下。

扫码看视频

STEP 01 进入 Suno 网页平台，在 Create（创作）选项卡中，启动 Custom Mode（自定义）开关，如图 10-35 所示。

STEP 02 在文本框中，单击 Make Random Lyrics（制作随机歌词）按钮，如图 10-36 所示。

图 10-35 启动 Custom Mode 开关

图 10-36 单击 Make Random Lyrics 按钮

STEP 03 执行操作后，即可在文本框中生成随机歌词，如图 10-37 所示。

STEP 04 在 Title（标题）文本框中，❶已经自动输入了歌曲名称；在 Style of Music（音乐风格）文本框中，❷单击 pop rock（流行摇滚）标签，如图 10-38 所示。

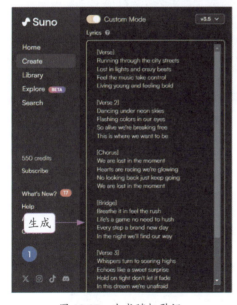
图 10-37 生成随机歌词

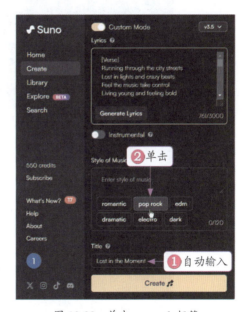
图 10-38 单击 pop rock 标签

STEP 05 执行操作后，即可将所选标签添加到文本框中，继续单击 classical（经典的）标签，如图 10-39 所示，添加一个音乐风格。

STEP 06 单击 Create（创作）按钮，如图 10-40 所示。

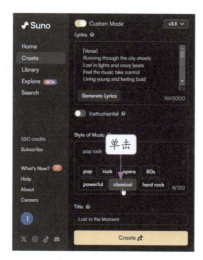
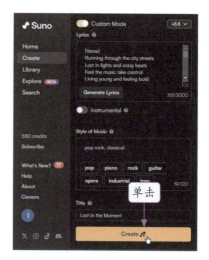

图 10-39　单击 classical 标签　　　　图 10-40　单击 Create 按钮

STEP 07 执行操作后，即可生成两个版本的歌曲，如图 10-41 所示，在两首歌曲上单击 按钮，依次进行试听。

图 10-41　生成两个版本的歌曲

STEP 08 试听后如果觉得生成的歌曲符合预期，❶可以单击 按钮；❷在弹出的列表框中选择 Download（下载）| Video（视频）选项，如图 10-42 所示。

图 10-42　选择 Video 选项

STEP 09 执行操作后，即可下载生成的音乐视频，效果如图 10-43 所示。

图 10-43　音乐视频效果

10.2.4　生成 4：原创生成歌词与音乐风格的歌曲

在 Suno 中，支持用户通过 AI 技术随机生成歌词和匹配相应的音乐风格，让用户可以体验一种全新的音乐创作过程，从而创作出独一无二的歌曲，具体操作如下。

扫码看视频

STEP 01 进入 Suno 网页平台，在 Create（创作）选项卡中，❶启动 Custom Mode（自定义）开关；❷在文本框中输入歌词，如图 10-44 所示。

图 10-44　输入歌词

STEP 02 在 Style of Music（音乐风格）文本框中，输入音乐风格，如图 10-45 所示。

STEP 03 在 Title（标题）文本框中，输入歌曲名称，如图 10-46 所示。

图 10-45 输入音乐风格

图 10-46 输入歌曲名称

STEP 04 ❶单击 Create（创作）按钮；❷即可生成歌曲，如图 10-47 所示。在两个版本的歌曲上，依次单击▶按钮进行试听。

图 10-47 生成歌曲

STEP 05 试听后如果觉得生成的歌曲符合预期，❶可以单击⋯按钮；❷在弹出的列表框中选择 Download（下载）| Video（视频）选项，如图 10-48 所示。

图 10-48 选择 Video 选项

STEP 06 执行操作后,即可下载生成的音乐视频,效果如图10-49所示。

图 10-49　音乐视频效果

> **专家指点**
>
> 　　如果想要让歌曲更加有趣,可以在歌词框中添加 [Verse](主歌)、[Chorus](副歌)、[Bridge](桥段)、[Hook](钩子)、[Sax Solo](萨克斯独奏)、[Guitar Solo](吉他独奏)、[Drop](高潮)或 [Outro](尾声)等描述符,并且还可以使用括号指定和声。

10.3　AI 音乐 3:使用 Udio 生成歌曲

　　Udio 是一个 AI 音乐生成器的制作平台,它允许用户创建不同风格的音乐,包括摇滚、电子、流行、爵士、古典、嘻哈、民谣、朋克、蓝调、实验、环境、合成流行、硬摇滚、慢节奏、重金属、家庭、电子、灵魂、乡村、民谣摇滚、旋律、拉丁等。用户可以自定义歌词,并使用该平台来制作自己喜欢的音乐。

　　Udio 还提供了一些精选的曲目和类别,用户可以根据自己的喜好进行选择和欣赏。此外,还展示了一些流行趋势和热门曲目,供用户探索。本节将向大家介绍使用 Udio 生成歌曲的几种方法。

10.3.1　生成 1:用随机生成的提示词创作歌曲

　　在 Udio 中,如果用户不知道该输入什么提示词,可以通过 AI 技术来随机生成提示词,通过随机生成的提示词以及 AI 推荐的风格标签创作歌曲,具体操作如下。

STEP 01 进入 Udio 网页平台,单击右上角的 Sign In(登录)按钮,如图10-50所示,使用邮箱免费注册登录。

扫码看视频

图 10-50　单击 Sign In 按钮

STEP 02 单击上方的输入框，展开创作面板，如图 10-51 所示。

图 10-51　单击输入框

STEP 03 ❶单击 ⟳ 按钮；❷即可随机生成歌曲提示词，如图 10-52 所示。在输入框下方显示了两排标签，第 1 排标签对输入框中的提示词有词组补全的作用，第 2 排标签是 AI 推荐的建议标签，与音乐风格、流派等相关，这些标签与输入框中的提示词可以进行互补，给用户带来更多有趣的组合。

图 10-52　生成歌曲提示词

STEP 04 在输入框下方，单击 pop rock（流行摇滚）标签，如图 10-53 所示。在 Lyrics（歌词）下方默认选中 Auto-generated（自动生成）单选按钮，表示由 AI 自动生成歌词。

图 10-53　单击 pop rock 标签

STEP 05 ❶单击 Create（创作）按钮；❷即可生成两个不同版本的歌曲，如图 10-54 所示。

图 10-54　生成两个不同版本的歌曲

STEP 06 在歌曲上单击▶按钮，即可试听生成的歌曲，如图 10-55 所示。

图 10-55　单击相应按钮

STEP 07 试听后如果觉得生成的歌曲符合预期，❶可以单击 按钮；❷在弹出的列表框中选择 Download（下载）选项，如图 10-56 所示，将生成的歌曲下载保存。

图 10-56　选择 Download 选项

10.3.2　生成 2：自定义输入提示词生成歌曲

在 Udio 中，用户可以在提示框中自定义输入提示词生成歌曲，编写提示词时，要注意用逗号、分号或者句号进行分隔，具体操作如下。

扫码看视频

STEP 01 进入 Udio 网页平台，❶ 在输入框中输入歌曲提示词；❷ 单击 Create（创作）按钮，如图 10-57 所示。

图 10-57　单击 Create 按钮

STEP 02 执行操作后，即可生成两个不同版本的歌曲，如图 10-58 所示。

图 10-58　生成两个不同版本的歌曲

STEP 03 试听生成的歌曲，选择一首满意的歌曲，❶单击 ··· 按钮；❷在弹出的列表框中选择 Download（下载）选项，如图 10-59 所示，将生成的歌曲下载保存。

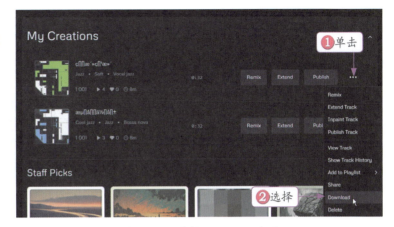

图 10-59　选择 Download 选项

▶ 10.3.3　生成 3：自定义歌词生成歌曲

扫码看视频

在 Udio 中，用户可以自定义编写歌词，Udio 会根据输入的歌词生成一段歌曲，歌词可以是中文、英文、德语、法语、意大利语等，Udio 都可以识别，具体操作如下。

STEP 01 进入 Udio 网页平台，在输入框中输入歌曲提示词，如图 10-60 所示。

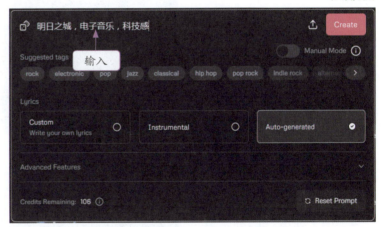

图 10-60　输入歌曲提示词

STEP 02 在 Lyrics（歌词）下方，❶选中 Custom（自定义）单选按钮；❷在文本框中输入歌词，如图 10-61 所示。

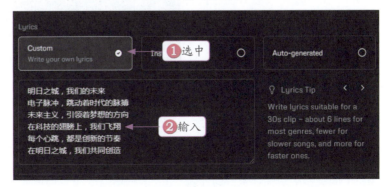

图 10-61　输入歌词

STEP 03 ❶单击 Create（创作）按钮；❷即可生成两个不同版本的歌曲，如图 10-62 所示。试听生成的歌曲，选择一首满意的歌曲下载即可。

图 10-62　生成两个不同版本的歌曲

10.3.4　生成 4：生成乐器演奏纯音乐

除了带歌词的歌曲，Udio 还可以只生成乐器演奏纯音乐，只需要应用到 Instrumental（乐器演奏）模式即可，具体操作如下。

扫码看视频

STEP 01 进入 Udio 网页平台，❶在输入框中输入歌曲提示词；❷在 Lyrics（歌词）下方选中 Instrumental（乐器演奏）单选按钮；❸单击 Create（创作）按钮，如图 10-63 所示。

图 10-63　单击 Create 按钮

STEP 02 执行操作后，即可生成两个不同版本的纯音乐，如图 10-64 所示。试听生成的纯音乐，选择一首满意的下载即可。

图 10-64　生成两个不同版本的纯音乐

10.3.5　生成 5：通过手动模式生成歌曲

在默认情况下，用户输入的提示词在生成歌曲时一般会经过 AI 处理，自动添加一些相关的标签来增强提示，转换成 Udio 更容易理解的一种形式。例如，单击生成的歌曲名称，即可显示歌曲信息，如图 10-65 所示，歌名下面有两行提示词，第 1 行是用户输入的原歌曲提示词，第 2 行就是经过处理后，AI 自动添加的。开启手动模式后，AI

扫码看视频

便不会再自动添加任何相关的标签及描述词，需要用户自己更详细地去添加描述标签。

下面向大家介绍如何开启手动模式，并通过手动模式生成歌曲。

图 10-65　显示歌曲信息

STEP 01　进入 Udio 网页平台，在输入框中输入歌曲提示词，如图 10-66 所示。

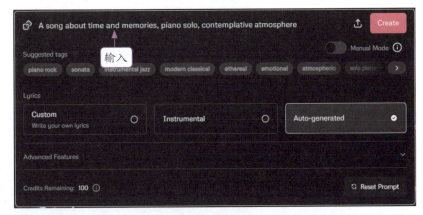

图 10-66　输入歌曲提示词

STEP 02　在输入框下方，启动 Manual Mode（手动模式）开关，如图 10-67 所示。

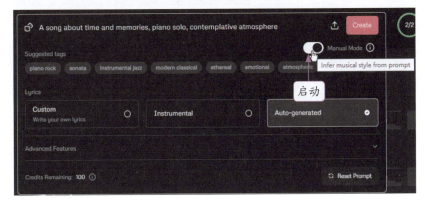

图 10-67　启动 Manual Mode 开关

STEP 03 在 Lyrics（歌词）下方，❶选中 Custom（自定义）单选按钮；❷在文本框中输入歌词，如图 10-68 所示。

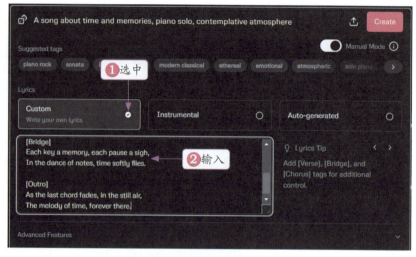

图 10-68　输入歌词

STEP 04 ❶单击 Create（创作）按钮；❷即可生成两个不同版本的歌曲，如图 10-69 所示。

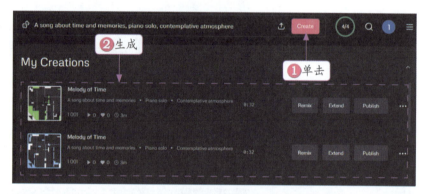

图 10-69　生成两个不同版本的歌曲

STEP 05 单击其中一首歌曲的标题名称，展示歌曲信息，可以看到歌名下方的两行提示词是一致的，即表示没有经过 AI 处理，如图 10-70 所示。

图 10-70　展示歌曲信息

10.3.6 生成 6：延伸音轨增加音乐时长

在默认情况下，Udio 每次生成的音乐仅 32 秒，用户可以通过 Extend Track（扩展轨道）功能来延伸音轨，以增加音乐的时长，具体操作如下。

扫码看视频

STEP 01 以上一例生成的歌曲为例，❶单击歌曲右侧的 按钮；❷在弹出的列表框中选择 Extend Track（扩展轨道）选项，如图 10-71 所示。

图 10-71　选择 Extend Track 选项

STEP 02 弹出相应面板，根据需要在 Extension Placement（延伸设置）下方选择相应选项，这里选中 Add Section（添加节）单选按钮，如图 10-72 所示，即可在歌曲之后添加一节内容。

图 10-72　选中 Add Section 单选按钮

> ▶ **专家指点**
>
> 在 Extension Placement（延伸设置）下方，提供了 4 个选项，分别是：Add Intro（添加前奏），可在歌曲前面添加前奏内容；Add Section（添加节），可在歌曲前面添加内容；第 2 个 Add Section（添加节），可在歌曲之后添加内容；Add Outro（添加尾声），可以在歌曲后面添加结尾内容。

STEP 03 在 Lyrics（歌词）下方，❶选中 Custom（自定义）单选按钮；❷在文本框中输入要添加的歌词；❸单击 Extend（延伸）按钮，如图 10-73 所示。

STEP 04 执行操作后，即可增加音乐时长，如图 10-74 所示。

图 10-73 单击 Extend 按钮

图 10-74 增加音乐时长

第11章

AI 配音综合案例

章前知识导读

AI 配音技术在不同场景下有非常大的应用潜力和价值。本章将通过几个具体的案例，展示如何在不同场景下轻松应用 AI 配音技术，无论是电商带货、广播电台还是小说推文，AI 配音都能为内容增添生机和活力，提升用户的观看和阅读体验。

新手重点索引

- 电商带货：《好物种草》
- 广播电台：《悦读时光》
- 小说推文：《书生策》

效果图片欣赏

AI 配音全面应用　录音剪辑＋字变音频＋声音变字＋歌曲制作

11.1　电商带货：《好物种草》

在当今竞争激烈的商业环境中，电商带货已成为人们购物的重要渠道之一。随着人工智能技术的飞速发展，AI 数字人带货视频为营销推广提供了全新的视角和思路。例如，在小红书等线上购物平台中，AI 数字人可以作为带货达人，为消费者提供个性化的购物建议。

扫码看视频

腾讯智影作为一款专业的智能创作工具，不仅可以轻松生成 AI 数字人，还支持用户为 AI 数字人匹配不同的音色，用户可以通过文字驱动或音频驱动为 AI 数字人配音，制作电商带货视频，给消费者带来全新的感官体验。本节将向大家介绍电商带货配音视频的制作方法。

STEP 01　在腾讯智影官网首页，单击"数字人播报"中的"去创作"按钮，如图 11-1 所示。

图 11-1　单击"去创作"按钮

STEP 02　进入数字人创作页面，在"模板"|"竖版"选项卡中，找到"新品推荐"模板，单击预览图右上角的 ⊕ 按钮，如图 11-2 所示。

STEP 03　使用所选模板，在编辑区中清空模板中的文字内容；❶单击"导入文本"按钮，导入整理好的文本内容；将光标定位到文中的相应位置，❷单击"插入停顿"按钮，插入一个 1 秒的停顿标记，如图 11-3 所示。

图 11-2　单击 ⊕ 按钮

图 11-3　插入停顿标记

第 11 章 》AI 配音综合案例

STEP 04 在"播报内容"选项卡底部单击"选择音色"按钮,弹出"选择音色"对话框,❶在其中对场景(直播电商)和性别(女生)进行筛选;❷选择一个合适的女声音色;❸单击"确认"按钮,如图 11-4 所示。

图 11-4 单击"确认"按钮

STEP 05 执行操作后,即可修改数字人的音色,单击"保存并生成播报"按钮,如图 11-5 所示,即可根据文字内容生成相应的语音播报,同时数字人轨道的时长也会根据文本配音的时长而改变。

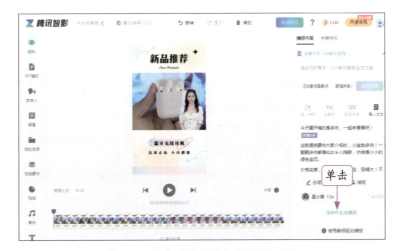

图 11-5 单击"保存并生成播报"按钮

STEP 06 在预览区中选择数字人,❶调整数字人的位置和大小,给商品视频留出更多的空间;在编辑区的"数字人编辑"选项卡中,❷可以选择相应的服装,即可改变数字人的服装效果,如图 11-6 所示。

图 11-6 改变数字人的服装效果

203

STEP 07 ❶在预览区中选择视频素材；❷在编辑区的"视频编辑"选项卡中单击"替换素材"按钮，如图11-7所示。

STEP 08 执行上述操作后，即可展开"我的资源"面板，单击"本地上传"按钮，如图11-8所示。

图11-7 单击"替换素材"按钮　　　　　图11-8 单击"本地上传"按钮

STEP 09 执行操作后，弹出"打开"对话框，选择相应的视频素材，单击"打开"按钮，即可上传视频素材，选择上传的视频素材，即可替换模板中的视频，如图11-9所示。

图11-9 替换模板中的视频

STEP 10 在预览区中，删除多余的文本，❶选择相应的文本；❷在编辑区的"样式编辑"选项卡中适当修改文本内容；❸设置合适的字体、颜色和字号，如图11-10所示。

图11-10 设置合适的字体、颜色和字号

STEP 11 使用相同的操作方法，更改数字人模板中的其他文字内容，并适当设置其字体，如图11-11所示。

STEP 12 展开"我的资源"面板，❶单击"本地上传"按钮；❷上传一段背景音乐，如图11-12所示。

图 11-11　更改其他文字内容　　图 11-12　上传一段背景音乐

STEP 13 ❶单击背景音乐右上角的+按钮；❷将其添加到轨道中，如图11-13所示。

图 11-13　将背景音乐添加到轨道中

STEP 14 ❶选择背景音乐；❷在编辑区的"音频编辑"选项卡中设置"音量"为30%、"淡出时间"为2.0，降低音量并设置音乐淡出；❸在轨道中调整背景音乐与视频时长一致，如图11-14所示。

图 11-14　调整背景音乐时长

STEP 15 单击"合成视频"按钮,将数字人、开箱视频、配音音频、背景音乐等合成导出,最终效果如图 11-15 所示。

图 11-15 视频效果

11.2 广播电台:《悦读时光》

广播电台栏目使用 AI 配音是一个新兴的趋势,它带来了一些独特的优势和挑战。AI 配音可以快速生成大量内容,保持声音和语调的一致性,不受情绪、疲劳等因素的影响,还可以根据需要调整声音的语速、语调以及情感等,以适应不同的节目风格,给听众提供新颖的听觉体验。本节将向大家介绍在剪映电脑版中制作广播电台配音视频的方法。

扫码看视频

STEP 01 在剪映电脑版的视频轨道中,添加一个电台栏目背景视频,如图 11-16 所示。

图 11-16 添加一个电台栏目背景视频

STEP 02 拖曳时间线至 00:00:00:15 的位置处,在"文本"功能区中,单击"默认文本"中的"添加到轨道"按钮,如图 11-17 所示。

STEP 03 执行操作后,即可在时间线的位置处添加一个文本,调整文本的结束位置与视频的结束位置对齐,如图 11-18 所示。

图 11-17　单击"添加到轨道"按钮

图 11-18　调整文本的结束位置

STEP 04 在"文本"操作区中，❶输入电台栏目名称；❷设置一个合适的字体；❸在"播放器"面板中调整文本的位置，如图 11-19 所示。

STEP 05 在"动画"操作区的"入场"选项卡中，❶选择"冰雪飘动"动画；❷设置"动画时长"参数为 2.0s，加长文字入场动画时间，如图 11-20 所示。

图 11-19　调整文本的位置

图 11-20　设置入场动画和时长

STEP 06 在"出场"选项卡中，❶选择"溶解"动画；❷设置"动画时长"参数为 2.0s，加长文字出场动画时间，如图 11-21 所示。

STEP 07 在 00:00:02:00 的位置处，添加一个默认文本，在"文本"操作区中输入配音文案，如图 11-22 所示。

图 11-21　设置出场动画和时长

图 11-22　输入配音文案

STEP 08 在"朗读"操作区中，❶选择"温柔姐姐"音色；❷单击"开始朗读"按钮，如图 11-23 所示。

STEP 09 执行操作后，即可生成配音音频，如图11-24所示。

图11-23 单击"开始朗读"按钮　　　图11-24 生成配音音频

STEP 10 删除配音文本，在"文本"功能区的"智能字幕"选项卡中，单击"文稿匹配"卡片中的"开始匹配"按钮，如图11-25所示。

STEP 11 弹出"输入文稿"对话框，在其中输入配音文案并进行断句、删除多余的标点符号，以便匹配文稿时断句更加准确，如图11-26所示。

图11-25 单击"开始匹配"按钮　　　图11-26 输入配音文案

STEP 12 单击"开始匹配"按钮，稍等片刻，即可生成配音字幕文本，如图11-27所示。

图11-27 生成配音字幕文本

STEP 13 ❶在轨道中添加一首背景音乐；❷拖曳时间线至00:00:01:10的位置处，如图11-28所示。

图 11-28　拖曳时间线至相应位置

> **专家指点**
> 注意，这里调整时间线的位置是为了方便添加关键帧，制作音乐在人声开始播放时音量逐渐变低的效果，这个时间不是固定的位置，只需要在配音音频开始前 5 帧以上即可。

STEP 14 在"基础"操作区中，单击"音量"右侧的"添加关键帧"按钮，如图 11-29 所示，在 00:00:01:10 的位置处添加一个关键帧。

STEP 15 用同样的方法，在配音开始位置处添加一个"音量"参数为 -12.0dB 的关键帧，如图 11-30 所示，使片头音乐在配音人声出现时逐渐降低音量。

图 11-29　单击"添加关键帧"按钮　　　图 11-30　添加第 2 个关键帧

STEP 16 执行操作后，❶继续在配音结束的位置处添加一个"音量"参数为 -12.0dB 的关键帧；❷在配音字幕文本结束的位置处添加一个"音量"参数为 0.0dB 的关键帧，如图 11-31 所示，使片尾音乐在配音人声结束时逐渐增高音量。

图 11-31　添加第 3 个和第 4 个关键帧

STEP 17 至此，即可完成广播电台配音视频的制作，在"播放器"面板中可以预览视频效果，如图 11-32 所示。

图 11-32　广播电台配音视频效果

11.3　小说推文：《书生策》

小说推文配音是一种将小说内容以音频形式呈现的方式，便于用户在阅读的同时享受听觉的盛宴。用户可以使用番茄配音小程序生成小说推文配音音频，再用剪映中的 AI 技术，将生成的小说推文配音音频与准备好的视频进行合成。本节将向大家介绍制作小说推文配音短视频的方法。

扫码看视频

STEP 01 在番茄配音小程序中，输入配音文案，❶将光标移动至需要停顿的位置；❷点击"停顿 0.5s"按钮，如图 11-33 所示。

STEP 02 执行操作后，即可在光标的位置插入停顿秒数，将秒数改为"0.1 秒"，如图 11-34 所示。

STEP 03 点击 按钮返回，点击主播头像，如图 11-35 所示。

图 11-33　点击"停顿 0.5s"按钮　　图 11-34　修改停顿秒数　　图 11-35　点击主播头像

STEP 04 进入"更换主播"界面，❶选择"热门"类型；❷在下方选择"在宇（影视模式）"主播，如图 11-36 所示。

STEP 05 执行操作后，即可使用"在宇（影视模式）"主播语音包，点击"声音设置"按钮，如图 11-37 所示。

STEP 06 弹出"声音设置"面板，❶设置"语速"参数为 10，将语速稍微调慢一些；❷点击"确定"按钮，如图 11-38 所示。

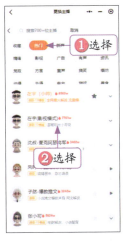

图 11-36　选择主播　　图 11-37　点击"声音设置"按钮　　图 11-38　点击"确定"按钮

STEP 07 返回"制作"界面，点击"保存作品"按钮，弹出"确认作品名称"对话框，❶输入作品名称；❷点击"确认"按钮，如图 11-39 所示。

STEP 08 进入"作品详情"界面，❶点击 ▶ 按钮，可以试听音频；❷点击"MP3 下载"按钮，如图 11-40 所示，将音频下载备用。

 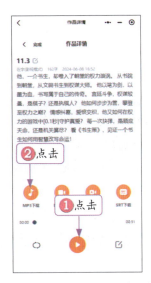

图 11-39　点击"确认"按钮　　图 11-40　点击"MP3 下载"按钮

STEP 09 打开剪映电脑版，在"媒体"功能区中，单击"导入"按钮，如图 11-41 所示。

STEP 10 将前面制作的小说推文配音音频和准备好的视频导入"媒体"功能区中，如图 11-42 所示。

图 11-41 单击"导入"按钮

图 11-42 导入配音音频和视频

STEP 11 通过拖曳的方式，将视频和配音音频添加到轨道中，如图 11-43 所示。

图 11-43 添加视频和配音音频

STEP 12 选择配音音频，在"文本"功能区的"智能字幕"选项卡中，单击"识别字幕"卡片中的"开始识别"按钮，如图 11-44 所示。

STEP 13 执行操作后，即可开始识别并显示识别进度，如图 11-45 所示。如果想停止识别，单击"取消"按钮即可。

图 11-44 单击"开始识别"按钮

图 11-45 显示识别进度

STEP 14 稍等片刻，即可识别完成并生成字幕文本，如图 11-46 所示。

图 11-46　生成字幕文本

STEP 15 在"字幕"操作区中，逐句检查字幕内容是否有误，并对错误内容进行修改，如图 11-47 所示。

图 11-47　检查并修改字幕内容

STEP 16 在"文本"操作区中，❶设置"字号"参数为 12，将字体稍微调大一些；❷设置"行间距"参数为 5，调整行与行之间的距离，如图 11-48 所示。

图 11-48　设置"行间距"参数

STEP 17 在"预设样式"中，❶选择一个合适的样式；❷在"播放器"面板中调整文本的位置，如图 11-49 所示。

图 11-49　调整文本的位置

STEP 18　至此，即可完成小说推文配音视频的制作，在"播放器"面板中可以预览视频效果，如图 11-50 所示。

图 11-50　小说推文配音视频效果